U0049145

百扇圖集

韓書力 繪著

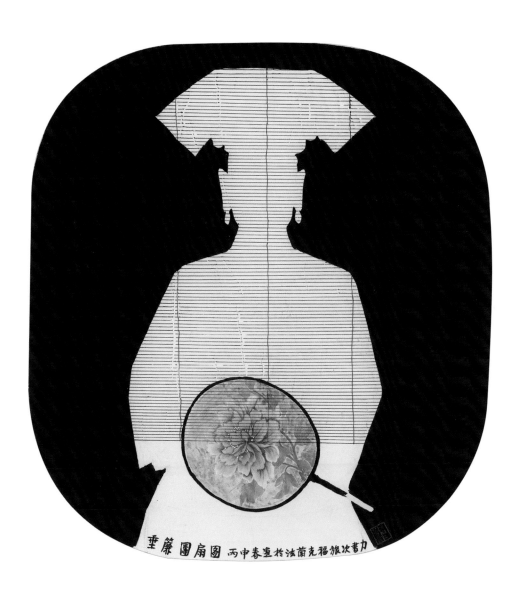

 藝術家

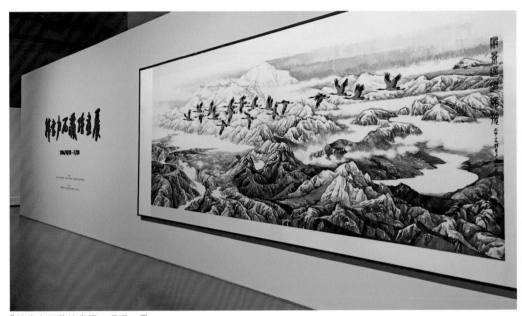

「韓書力西藏繪畫展」現場一景

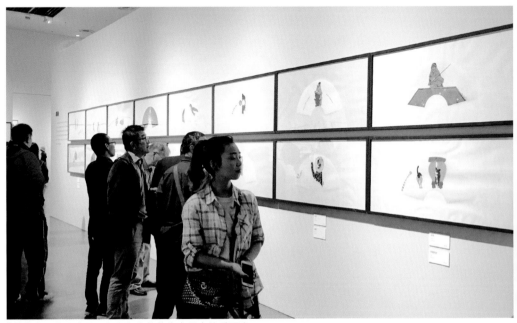

「韓書力西藏繪畫展」在上海中華藝術宮展出的扇面畫

序

　　在上海中華藝術宮看了韓書力回顧展，巨幅的山水畫描繪雪域西藏，遼闊山川景象，帶給觀者的視覺美感極具震憾力。而在展場陳列展出的兩百多幅作品中，我特別注意到韓書力所作的一百幅扇面繪畫，題材多樣，形式簡明，筆意自如，小中見大。《百扇圖集》這本畫冊即是以此百幅扇面畫集成之書。

　　這百扇面繪畫，有的描繪意象來自他生活的藏地，如〈青燈‧黃卷‧手機〉、〈落雪無聲〉、〈靠譜〉、〈新五牛圖〉、〈好運圖〉、〈見即願滿〉、〈綠色的風馬旗〉、〈霜白雪白〉等。另一描繪的題材是韓書力歷年來行旅世界各國得到的印象，諸如：〈賽納河中的月亮〉、〈垂帘團扇圖〉、〈劉項原來不讀書〉、〈門戶之見〉、〈鳥語〉、〈馬上封侯之二〉、〈東歐街頭雕刻之一〉、〈天方夜譚〉等。還有的一種是描繪他所思所感的意象，例如：〈白手印‧紅手印〉、〈高大上的局限〉、〈人間煙火〉、〈杏花春雨〉、〈有色眼鏡〉、〈本命年自拍照〉、〈眼開眼閉〉、〈蝶戀花〉、〈後真相的真相〉等。韓書力的每一幅扇面畫，都有自己取的「標題」，其實，這許多畫，都有言外之意，更有意在畫外，有反諷，有思念，有自省，也有讚美之情，妙趣橫生。

　　藝術家的手是一個陌生的意志的工具，符號和象徵常常有多重意義，而且常常無法很邏輯的去定義它。它們又使藝術家得到一種預感或想像，於是他又在第二層的創造裡，寫成富有詩意的標題。

　　畫題常是解答圖畫之謎的門徑，「藝術不是再現看見了的，而是使人看見。」表現主義大師保羅克利在《創造的自白》裡的這句開頭話，可以用來一窺韓書力繪畫中的隱喻表現，每一件作品都耐人尋味。

　　沒有自覺就沒有藝術家，藝術在最上面的圈子，在最神秘處，在智識消失處才發生。他有意形成自己的一套造型語言的文化形式和世界觀融合，小宇宙和大宇宙合而為一。

　　韓書力的扇面繪畫，筆、意、形、神緊密相連，融入情思意境與時代性，跳躍交錯，盤繞往復，從而創造了畫家特有的藝術風格。

2017於藝術家雜誌社

目錄

團扇　　　　　　　　　　　　　　　　　　76

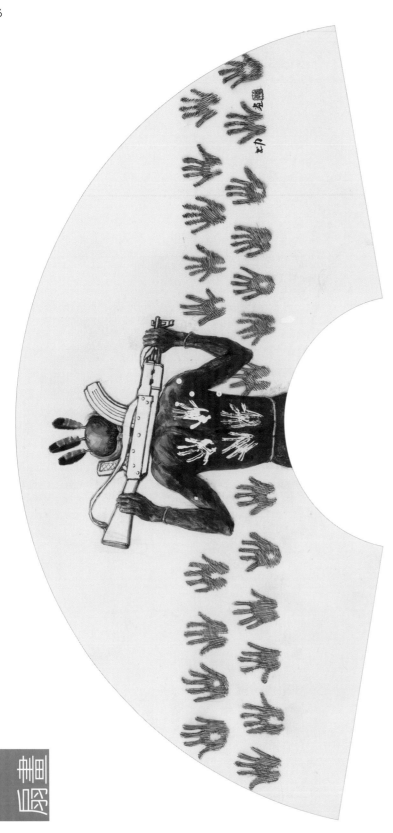

白手印．紅手印　2016年　65×31cm

白手印是祈福，紅手印是殺戮，本應是學習與玩耍的孩子，卻扛起衝鋒槍，種種的不協調就是這幅畫的主題。

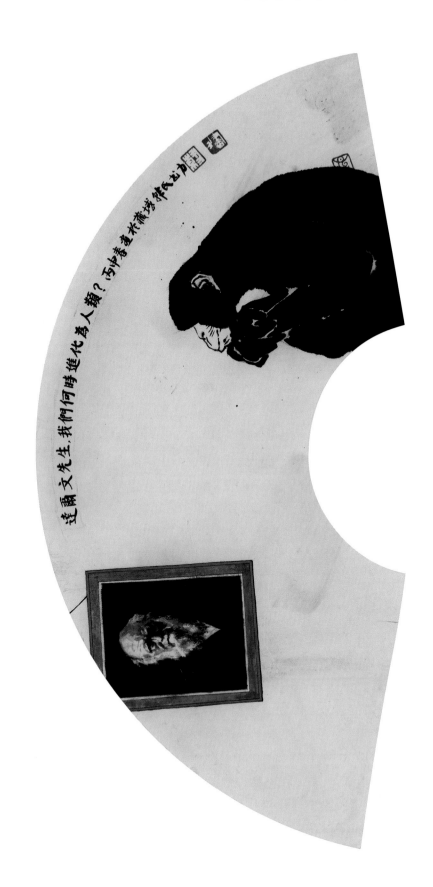

達爾文先生,我們何時進化為人類?丙申春畫并補坡翁語余生也

進化論　2016年　65×31cm

此畫純然調侃而已。

高大上的局限　2016年　65×31cm

我畫過幾次該題的變體，其實構思時，頭腦中閃現出的是那句「曉曉者易折，皎皎者易污」的詩句。

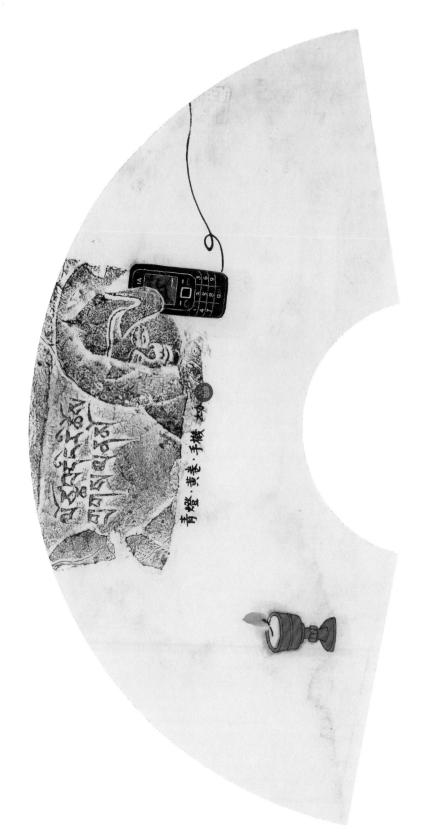

青燈・黃卷・手機　2017年　63×30cm

應該是在十多年前了，我與幾位藏族畫友赴距拉薩五百多公里的深山古寺——彭措林寺考察瑪尼石刻，並借宿該寺兩個多星期。期間，我驚奇地發現，手機已成為年輕僧人們須臾不可離身之物件了。除卻集體的頌經與勞動，擺弄手機交流信息、溝通外界，幾乎是寺僧們的日課啦。是為非寫，無須評說，但必須正視：這就是現實。

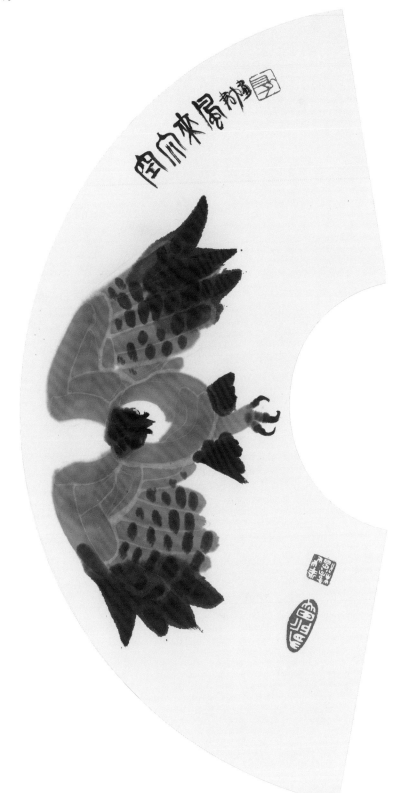

空穴來風　2016年　65×31cm

聽說貓頭鷹在飛翔時，既無聲又無風。

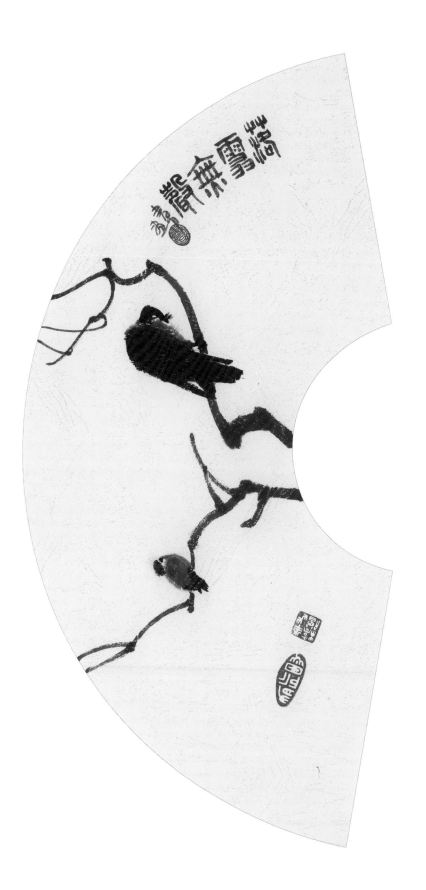

落筆無聲　2016年　65×31cm

老題材，老畫法。

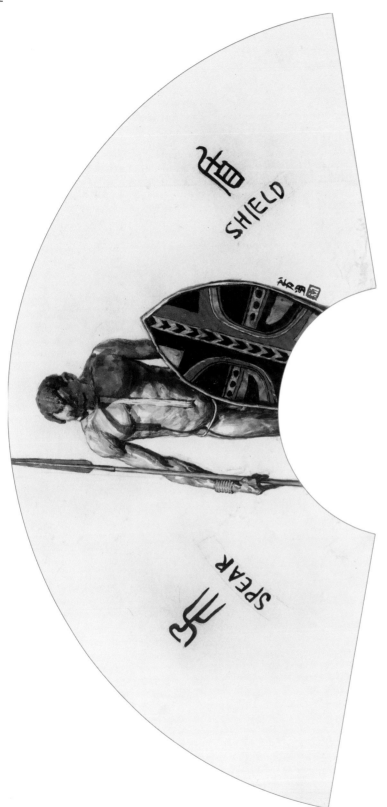

矛・盾　2016年　65×31cm

以子之矛攻子之盾，何如？

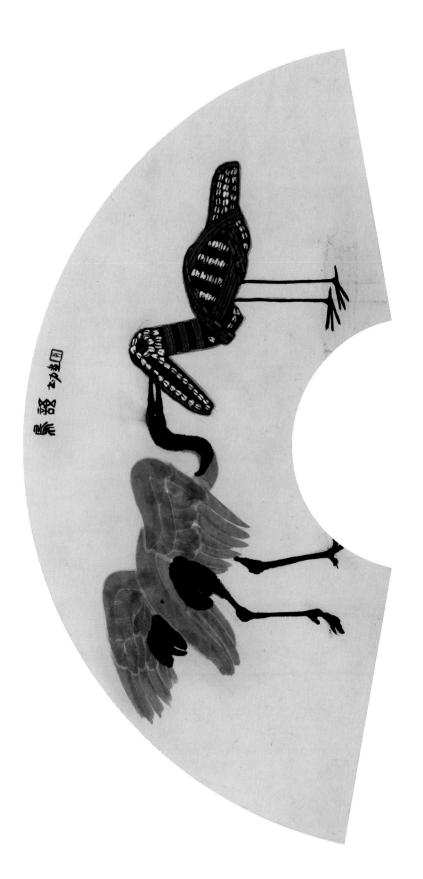

鳥語　2016年　65×31cm

去年在巴黎布利碼頭博物館見到了許多土著人創作的藝術品，欽佩之至故有此蛇足之舉。

14

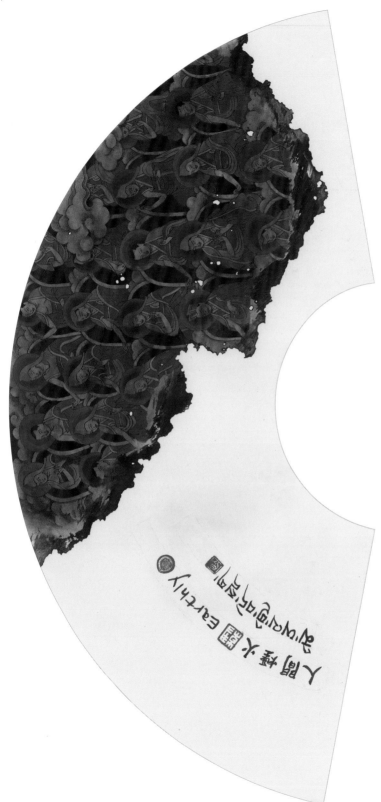

人間煙火　2016年　65×31cm

不食人間煙火與食盡人間煙火是一個事物的兩個極端。

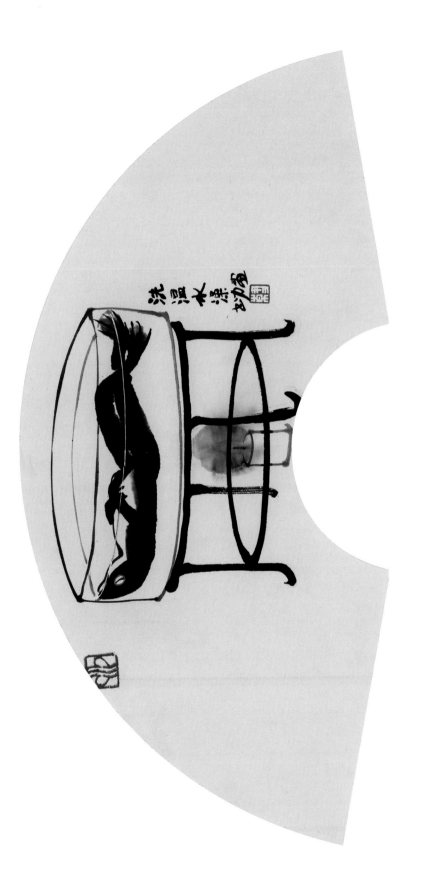

洗溫水澡　2016年　65×31cm

哎！該出浴了，不然就煮熟了。

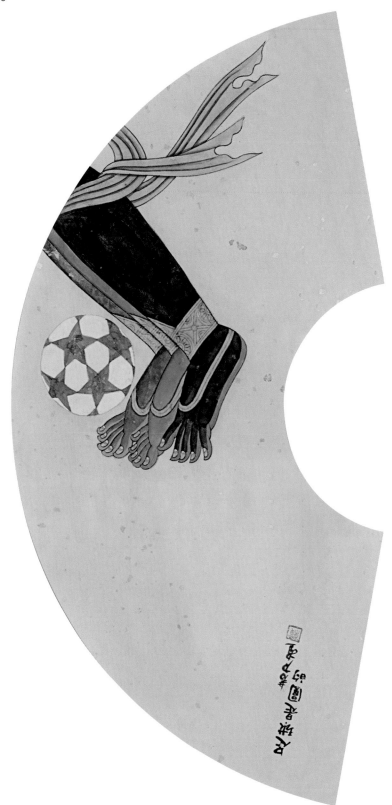

足球是圓的　64×32cm

我不懂足球，只是喜歡看熱鬧。記得有關足球的主題，我先後畫過三幅。一是〈環球同此涼熱〉，二是此幅〈足球是圓的〉，三是〈我們比此很強大〉。

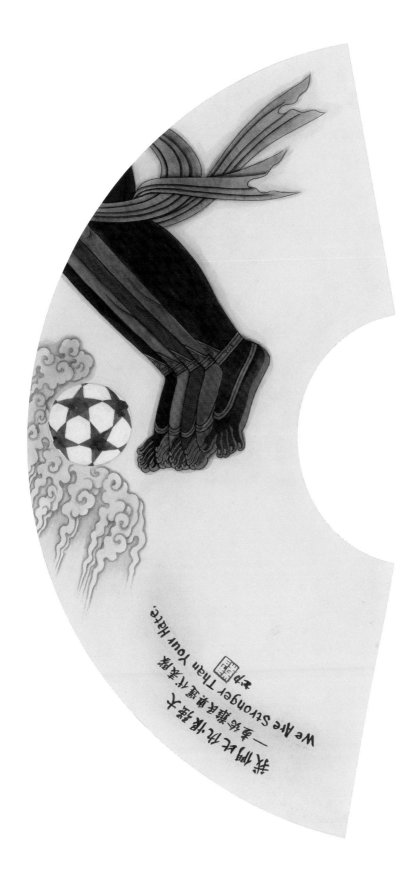

我們比仇恨強大 2016年 64×31cm

里約奧運會，有一條中東戰亂國家難民組成的難民代表隊的新聞，讓我久久不能平靜。故爾畫了這幅〈我們比仇恨強大〉。

相濡之一　2016年　65×31cm

〈相濡之一〉，我本人較為滿意這幅減法類的相濡以沫圖。

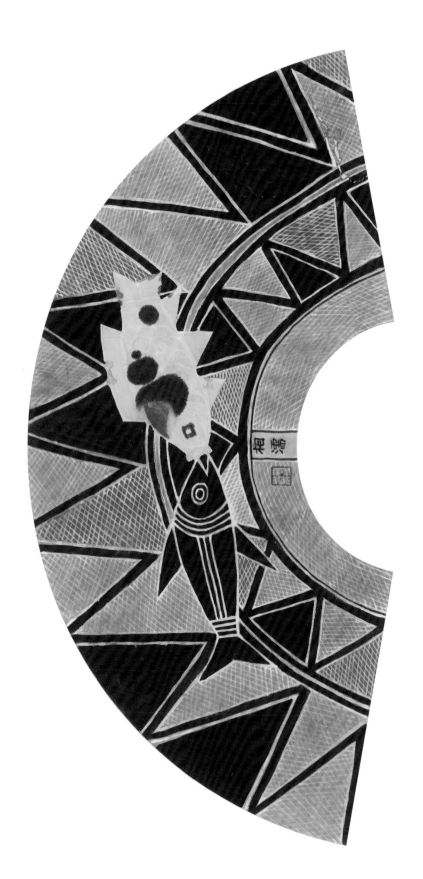

紙牌屋　2016年　65×31cm

2014年政協會文藝組討論時，某導演發言說有觀眾指責中國導演無論如何也導不出像《紙牌屋》這樣好的電視劇劇而忿忿然。我因不會上網，所以至今也無緣欣賞到這部電視劇，但「紙牌屋」三個字卻記住了，並還望文生義地畫了這幅《紙牌屋》扇畫。

有大吉　2016年　65×31cm

我喜歡畫正面的雞，此圖權作試筆。

22

最美莫過自然醒　2015年　64×32cm

這個標題恐怕是當下不少學生與上班族的共同心聲。誰說我的畫不接地氣，不關注民生？

杏花春雨　2016年　65×31cm

當代畫家中，我喜歡李可染先生畫過的〈杏花春雨江南〉，也喜歡劉國松先生畫過的〈窗外春山窗上雨〉。審美上他們一個傳統些，一個現代些，可貴的是都具鮮明的個性特致。我的這幅小畫，原擬表現科隆教堂的玻璃窗格，但最終還是變回了江南的雨窗，變回了戴望舒的意境。

有禮圖　2016年　65×31cm

碰頭禮，吻頰禮，握手禮，貼面禮……入鄉隨俗，禮多人不怪。

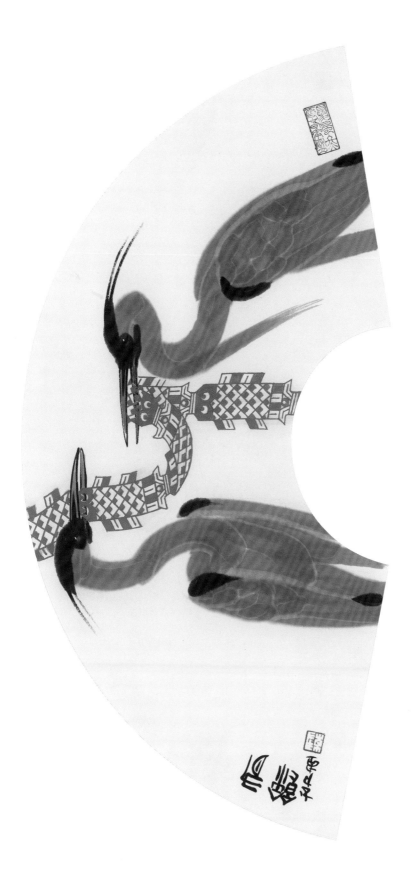

有餘　2016年　65×31cm

戲作而已

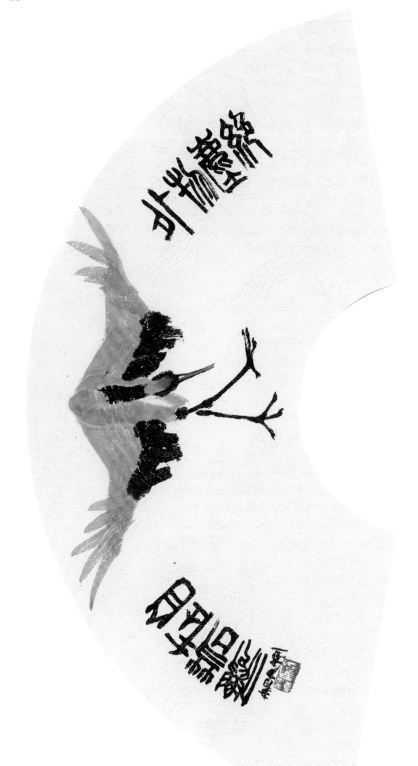

絕塵物外・自在若仙　2016年　64×32cm

絕塵物外・自在若仙，在商品社會中似乎只是種理想。

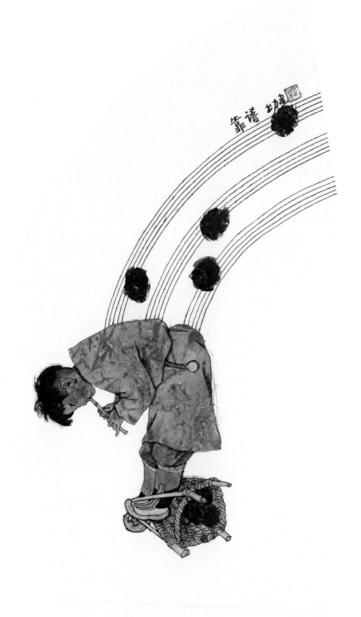

靠譜　2016年　64×32cm

生活在自然經濟環境中的人是幸福的，它的指票是自在、平和與安寧。

這個拾牛糞、曬太陽，吹鷹笛的孩子大概不怕輸在起跑線上，也不會遭受詐騙電話的滋

擾。這樣的人做什麼事，往往比較實際，比較靠譜。

獨步　2016年　64×32cm

只是構圖上的一個探索而已，沒什麼涵義。

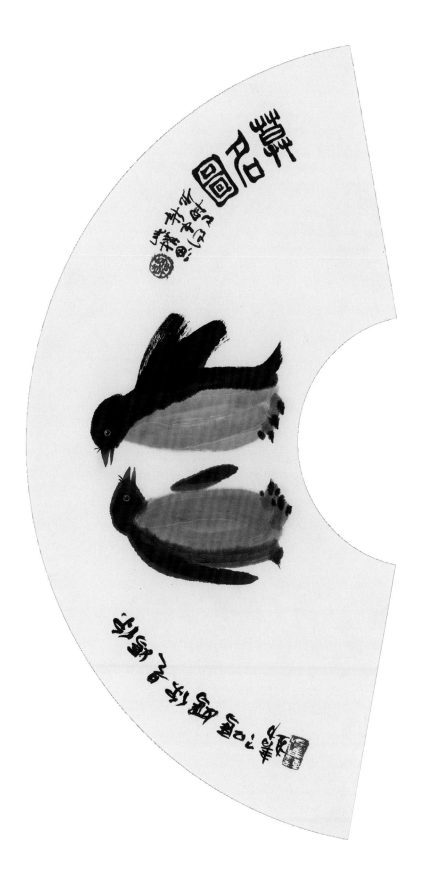

莫名圖　2016年　63×30cm

我今年行將退休，真希望屆時辦理各項退休手續時，有不褪或少褪這種奇奇葩葩問題的幸運。

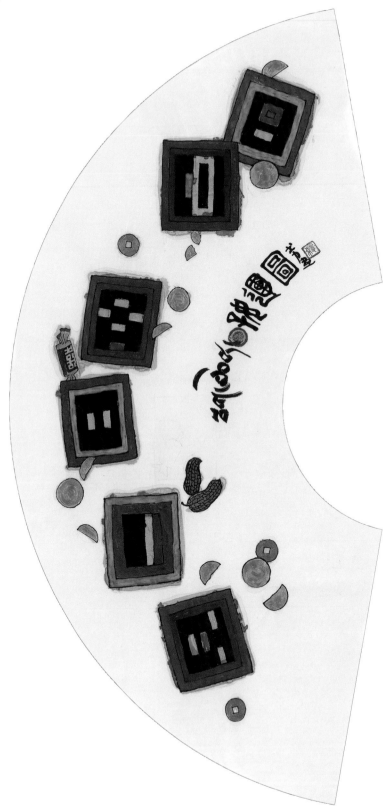

好運圖　2015年　64×32cm

西藏之外的讀者不一定知曉，畫中的六個方個方塊其實是藏地麻將的幾種牌相，而糖塊、花生、銀片及銅錢則是賭資。弄波勞碌終年的藏胞，農閑時醉酒當當歌，小賭為樂，再應該不過了。

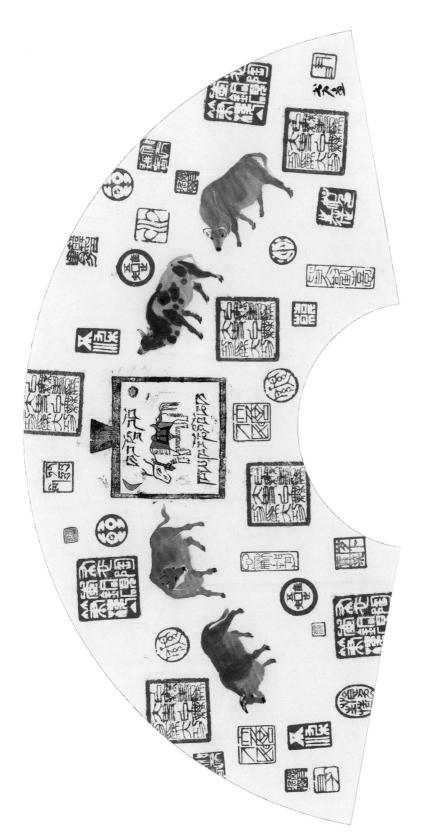

新五牛圖　2016年　64×32cm

某年，一位藏族畫友送我一塊小巧的犛牛經咒木板，故爾立即聯想到韓滉的傳世之作〈五牛圖〉，佈局到局面上算是古今聯合體吧。但嫌牛大小，弄得畫面空曠，只好用王華等友人刻贈的大小各異的印章找補一下。

誰怕誰　2015年　64×30cm

誰怕誰？這或許只是個偽命題。

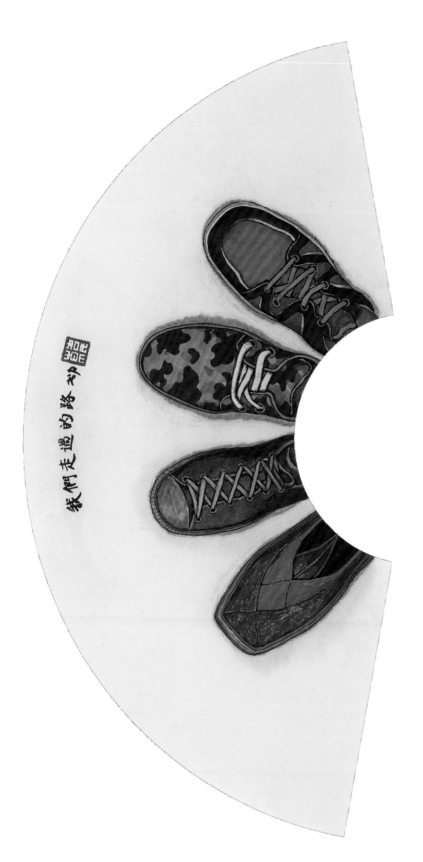

我們走過的路　2016年　63×30cm

藏靴、膠靴、軍便鞋和旅遊鞋，伴隨著我和我的藏族同事在雪域高原走過了近半個世紀的歷程，感慨系之。

打開天窗說亮話　2016年　64×30cm

此幅只是在瑪尼石牆與後藏黑窗框之間尋找構成的穩固與黑白灰的色調節奏而已，王華

先生那方肖形印反而成了畫眼。

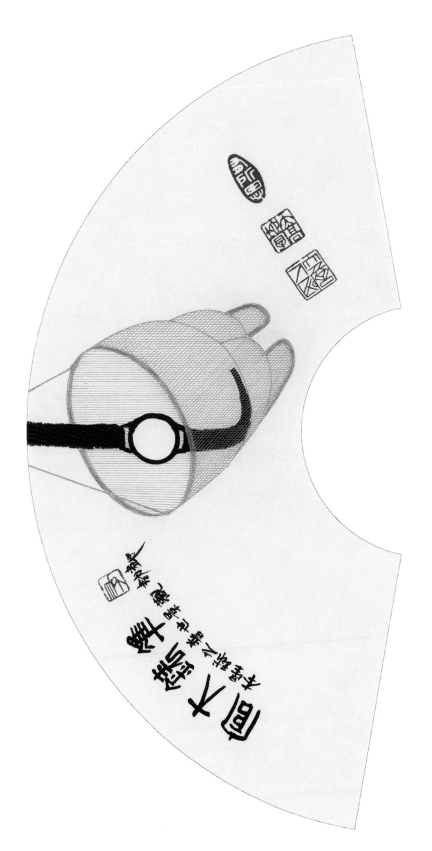

官大錶準　2016年　64×32cm

這幅畫的標題，往往令官員們不待見，甚至於對號入座。其實是寄寓著上上下下的決策
層能集思廣益，群策群力，為人民謀利，為社會造福的正能量意願的。當然，習慣於
「文革」思維的人，恐怕又會得出別的結論。

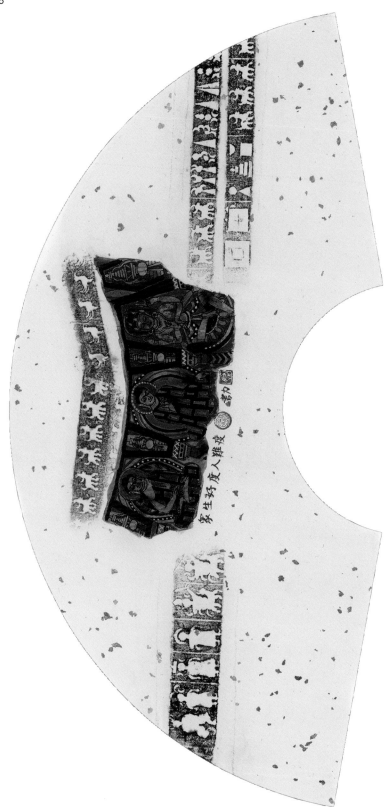

眾生好度人難度　2016年　64×32cm

此幅只求形式美，無他意。

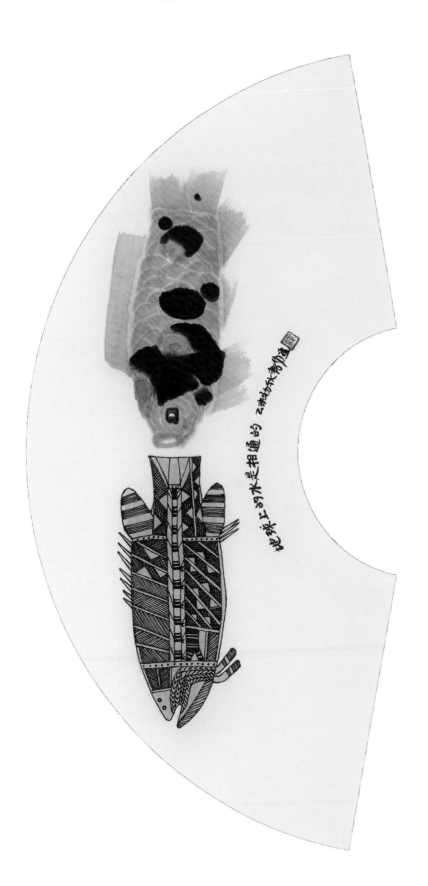

地球上的水是相通的 2015年 63×30cm

此幅是希冀在兩種文化差異中找到某種平衡。

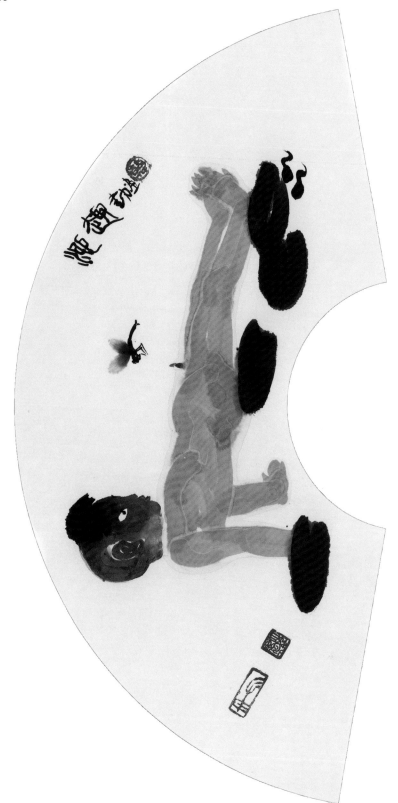

池趣　2016年　64×32cm

如同標題，這幅畫只是對童年無憂無慮生活的一種追憶。

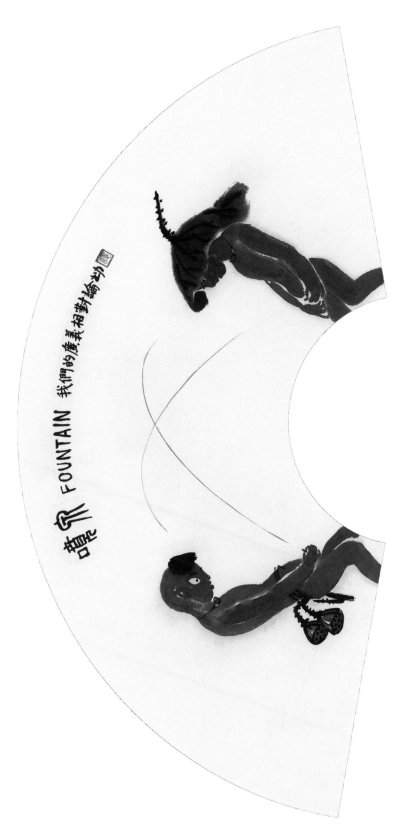

噴泉　2016年　63×30cm

數學不及格的我，2009年與巴瑪扎西同去巴黎國際藝術坡遊學三個月。老友王華兄從家裡抱來一大堆中文圖書，供我們排遣時間，其中有一冊關於相對論的著作，我捏著鼻子總算是翻完了，但還是不明白相對論是怎麼回事。若干年後畫了這幅與相對論風馬牛不相及的〈噴泉〉。

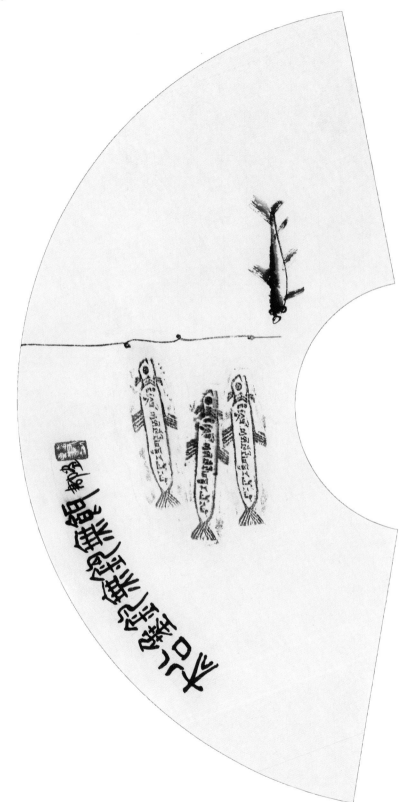

太公垂釣無鈎無餌　2015年　64×32cm

我收有少數的藏印及藏文木板，原本只是賞玩的目的，年深日久便又滲透到自己的畫面中了。

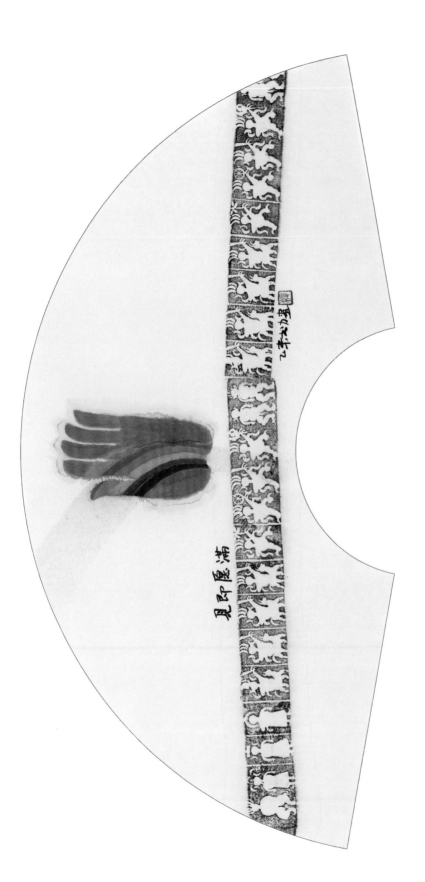

見即願滿　2015年　64×32cm

一隻虹化的佛手與一條「朵瑪班丹」的拓印圖像組合而已，只是唯美，了無深意。

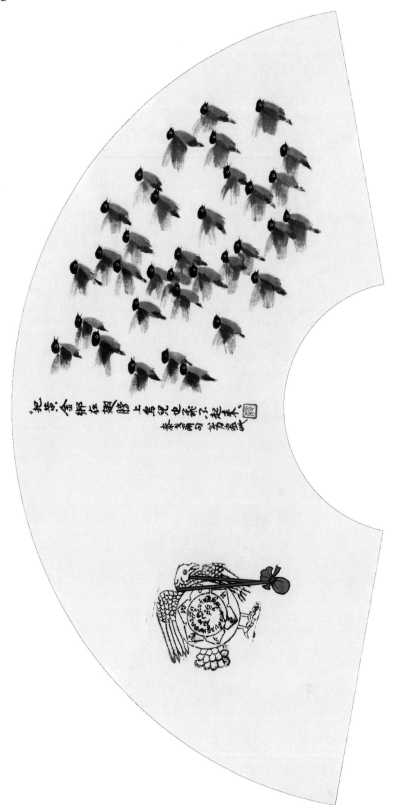

泰戈爾詩意圖　2015年　64×32cm

我讀著泰戈爾的這句詩時，腦際便立時閃出藏地故事「銀子和歌聲」；畫中這只飛不起來的鳥應該有磨坊里原本歡快勞作的姑娘身影。

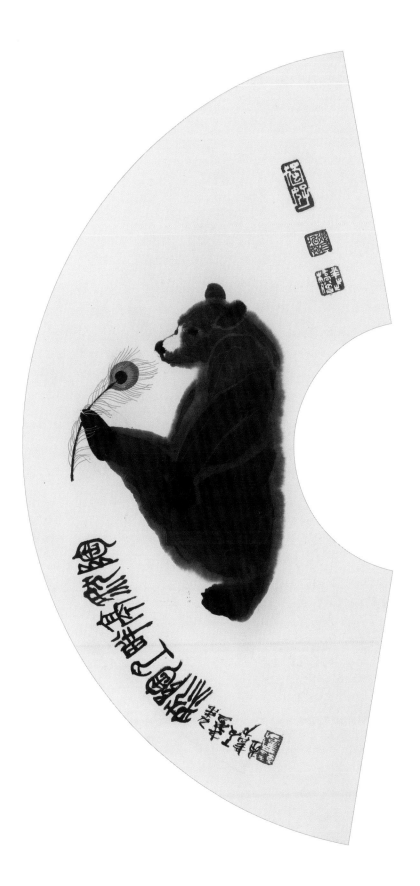

陶然亭畔目陶然　2015年　65×31cm

目去作詞，目去畫畫，目去休閒，無關他人痛癢。

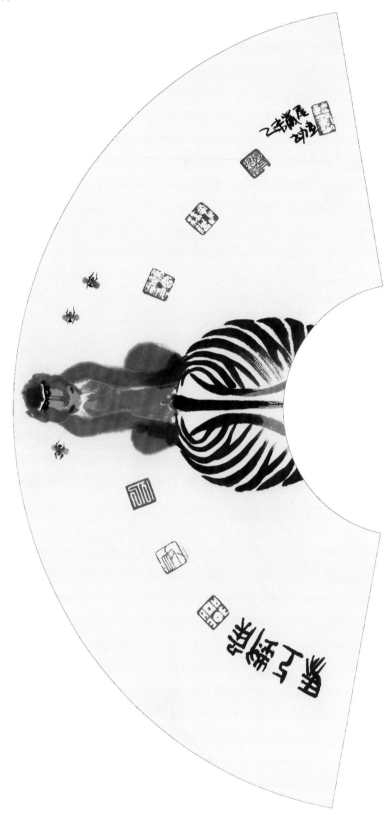

馬上封侯之一　2015年　63×30cm

如今，人們普遍習慣於用手機短信相互拜年祝福，可我仍喜歡每個農曆新年還是要畫一張賀年小品，這幅隔畫應該是猴年馬馬之的。

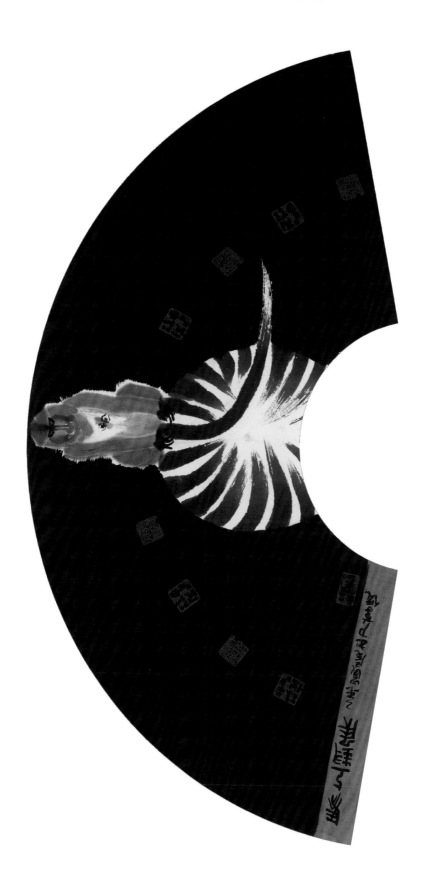

馬上封侯之三　2015年　63×30cm

《馬上封侯》　年畫變體試筆。

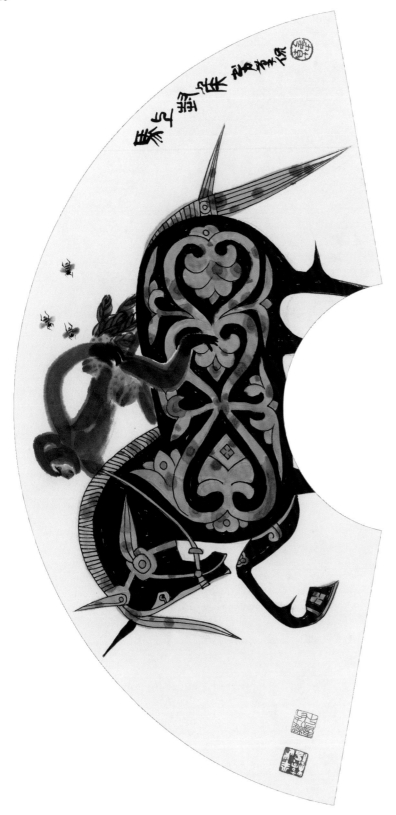

馬上封侯之二　2015年　63×30cm

兩河文化符號與剪宣紙的對接嘗試。

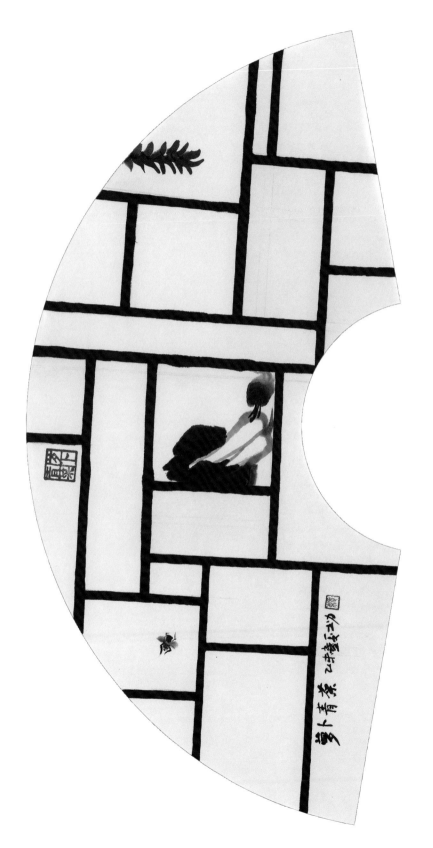

蘿蔔青菜　2015年　64×32cm

人們視覺習慣中的局面程式面程式該不是這樣的，只是我在動筆的那刻想到了蒙德里安，也可稱之想哪兒畫哪兒。

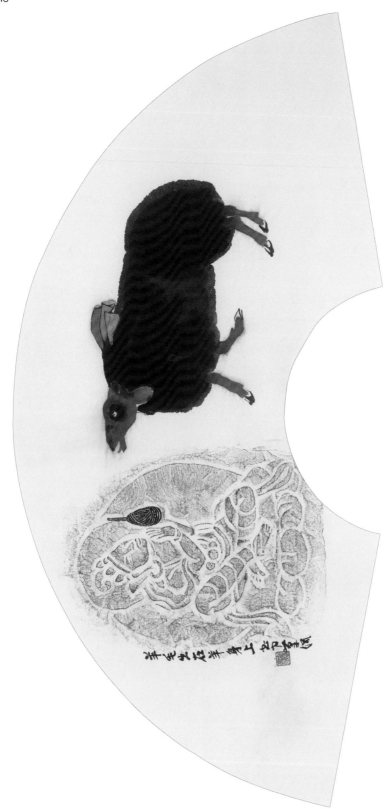

羊毛出在羊身上　2017年　63×30cm

這句大白話大實話，在商品社會五花八門的忽悠中，往往讓人們忘記了。

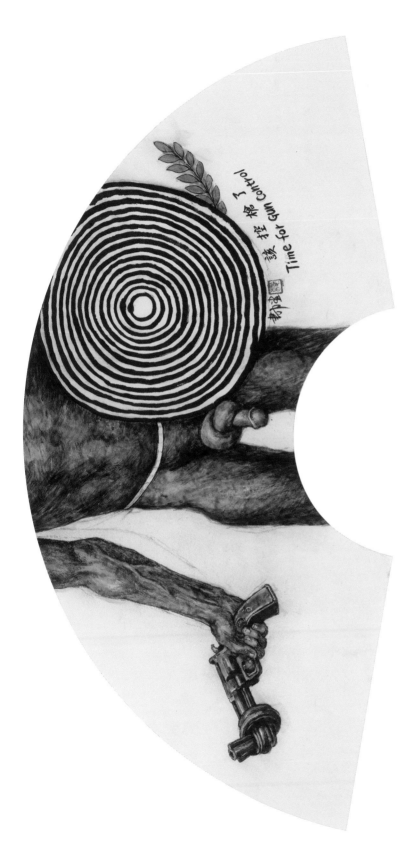

該控槍了　2016年　64×31cm

面對五湖四海動盪不寧的景象，我們如果只是吟頌「風景這邊獨好」，終歸有獨善其身之嫌。

勸談促和，一帶一路，和平發展，合作共贏，恐怕是人類命運共同體的選擇與擔當。

當然一幅小畫，如何裝得下這麼多內容，只有畫者選取的某個瞬間定格而已。

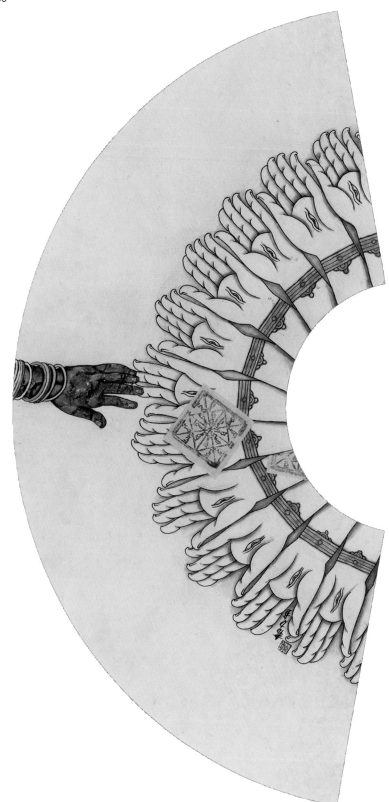

綠色的風馬旗 2015年 63×30cm

西藏民俗中，信眾多喜在山頂隘口間拋撒風馬或系掛五色經幡，以祈神靈佑護。畫中的那只小手，那片綠色風馬似乎正在與無所不能的千手千眼溝通與交流。

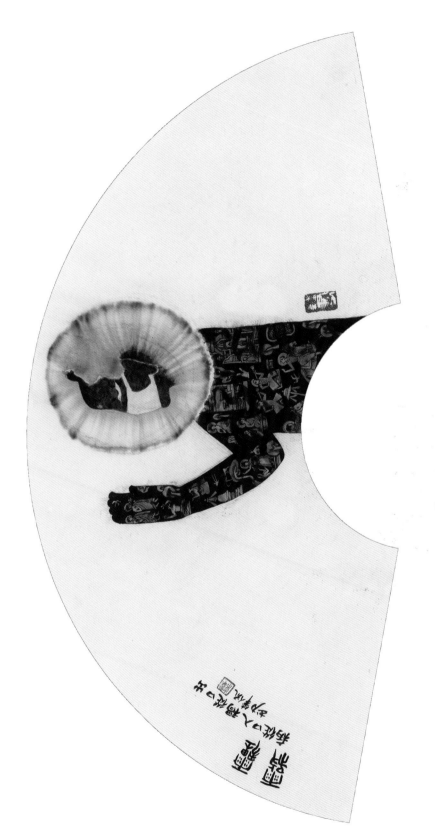

霧霾　2015年　63×30cm

若干年前，京城的霧霾是出了名的。近兩年，由於京津冀一體化的真抓實幹，北京的天氣大為改觀，藍天白雲，明月星空已不再是回憶與夢想。

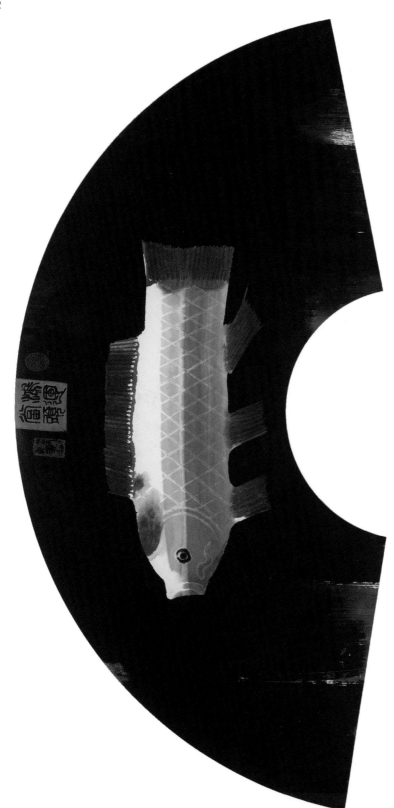

鴻運當頭　2016年　63×30cm

鴻運當頭，年畫題材，轉換至宣紙水墨上，希望能別緻一點。

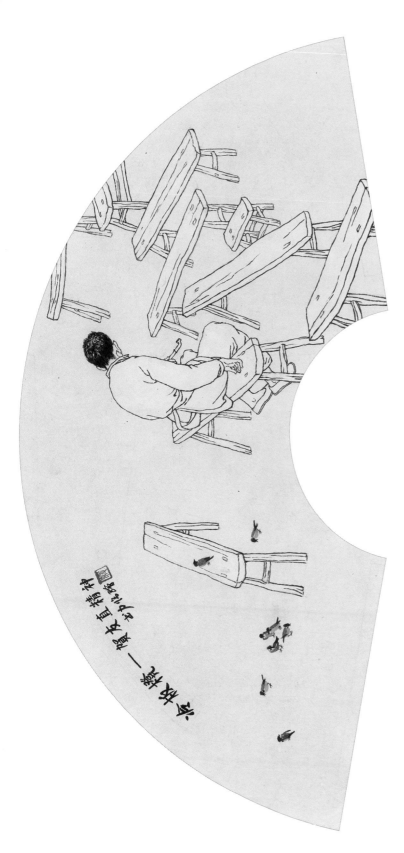

冷板凳——賀友直精神　2016年　64×31cm

我的老師賀友直先生往生在彼岸已經一年有餘，他的《山鄉巨變》早已奠定其在連環畫界的里程碑地位。但作為其學生的我，對他全面的認知還是在其去世後一年來讀到各種追思他的文章之後。

只拿《山鄉巨變》為例，有文章追憶到，這套近七百頁的稿子行將製版印刷之時，賀先生竟然要求撤回重畫，這種舉動現在有好多詞彙可以形容，諸如敬業、自信、藝大於天等等，但真能做到的又有幾人？！總之，正是有了這一撤一回，這一另起爐灶，才給中國當代美術留下了值得永遠寶藏的一部經典。

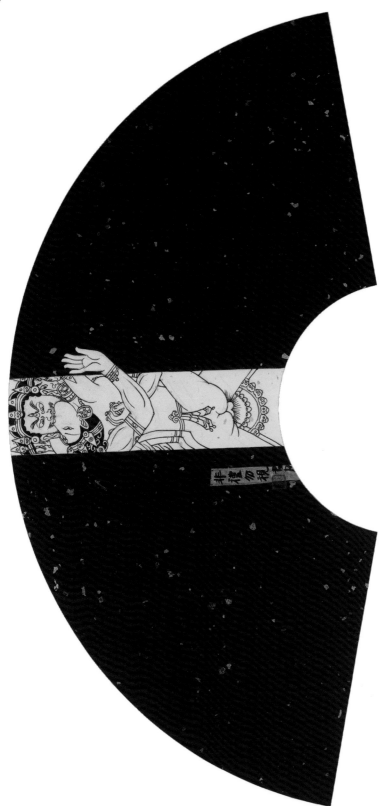

非禮勿視　2016年　63×30cm

觀未完成廟宇壁畫，遐想而得此畫稿。

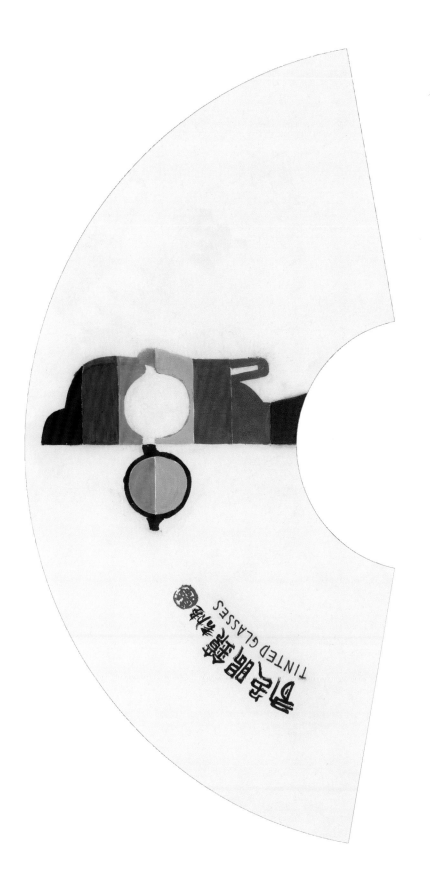

有色眼鏡　2015年　63×30cm

此幅為〈色界〉畫之變體。

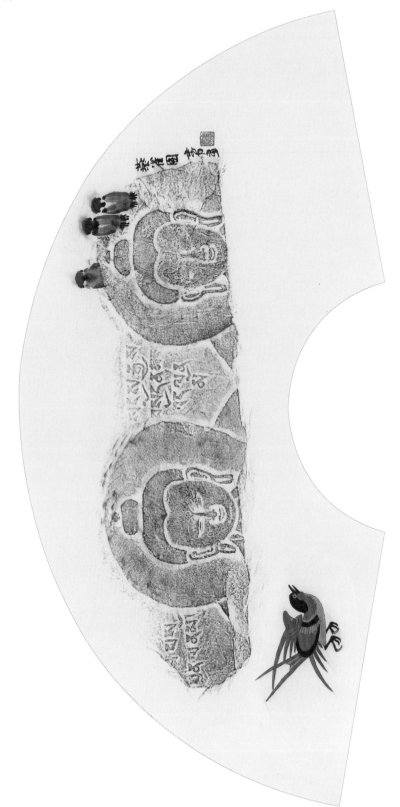

燕雀圖　2017年　63×30cm

瑪尼石刻佛像殘片與刺繡的、寫意的燕雀，或許能構成某種意境。

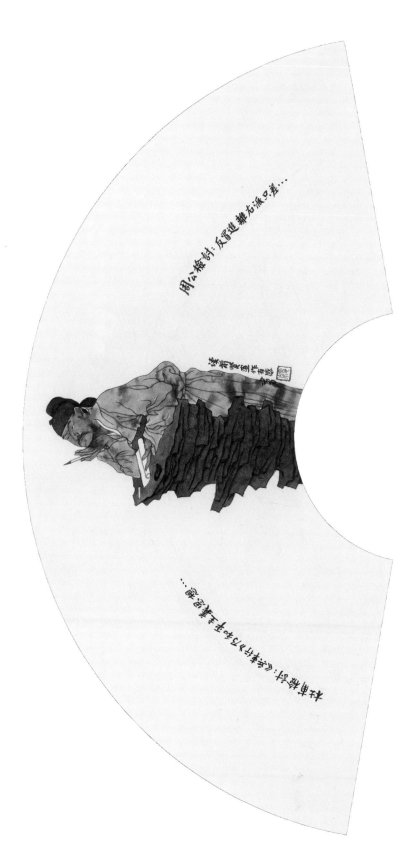

檢討　2016年　63×30cm

華君武先生生前曾談念及「文革」時與我這個美術青年一屋學習，改造近一年的緣分，在他八十歲後陸續將其再版的幾冊《我怎樣想與怎樣畫漫畫》寄贈子我，其實他最出名的許多幅作品，我在讀美院附中時就拜讀誦並以熟記在心。

從目前的出土文物中尚未發現杜甫寫過什麼檢討，杜老先生大概只有「夜來倚杖倚細思量」的反思與動志。而作為單位職務人，既管人又受人管華先生在其漫長的一生中所寫過的檢討、履歷、心得、彙報，總結應該不在少數。扇畫中借用韓滉創結的這個文士搜索枯腸的形象，總讓我聯想起「文革」中被關在牛棚中的華君武們。

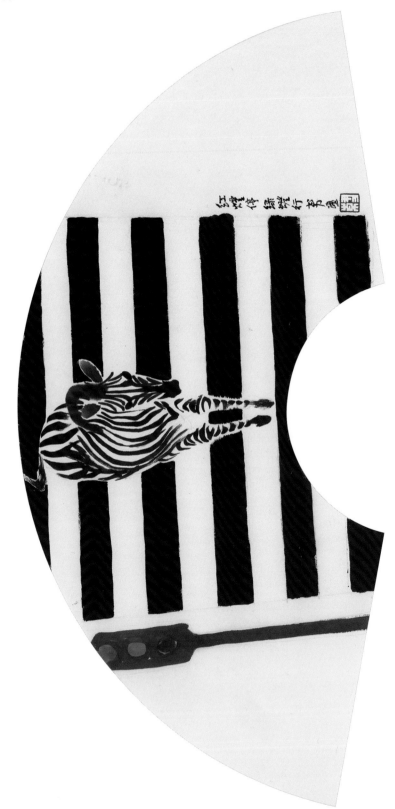

紅燈停·綠燈行　2016年　63×30cm

斑馬過斑馬線，有意思吧。

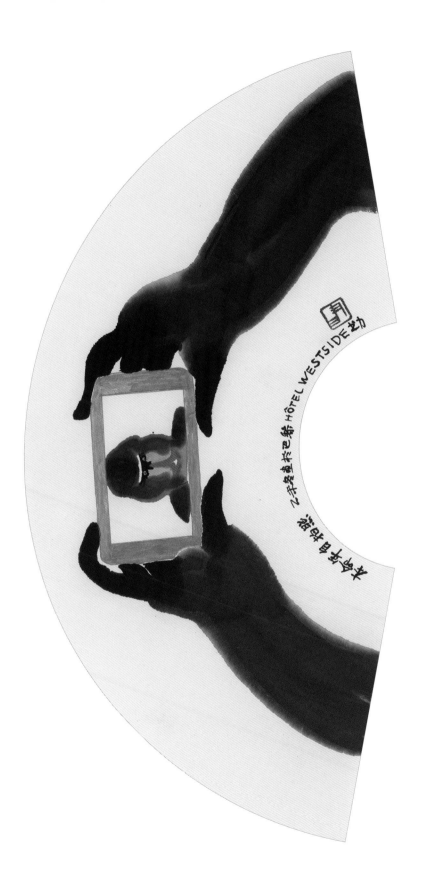

本命年自拍照　2015年　63×30cm

這幅〈本命年自拍照〉不是罵人，是時尚吻！

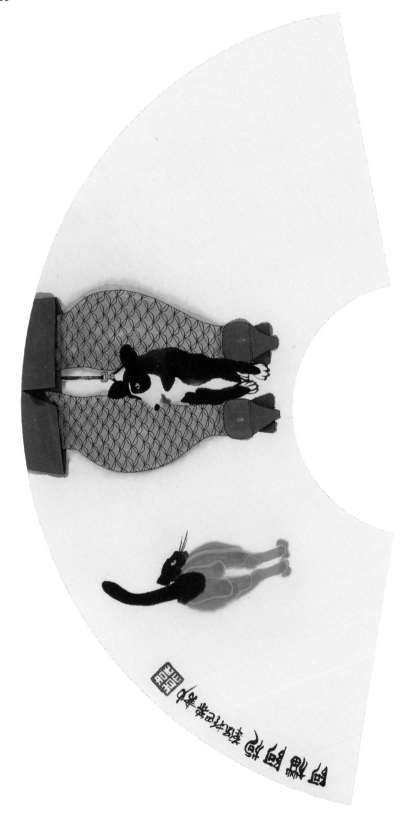

阿貓阿狗　2016年　63×30cm

將阿貓阿狗入畫，也挺好玩的。

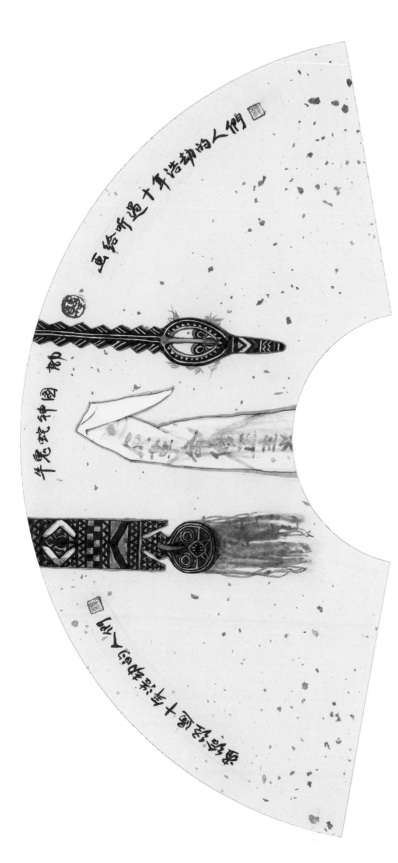

高帽子　2016年　63×30cm

往事不堪回首。

「牛鬼蛇神」們多已逝去，經過或參與過過浩劫的人已近黃昏，聽說過過浩劫的人多為驚詫，那正好，翻過這一頁。

一切向前看，哪怕是一切向錢看也行。

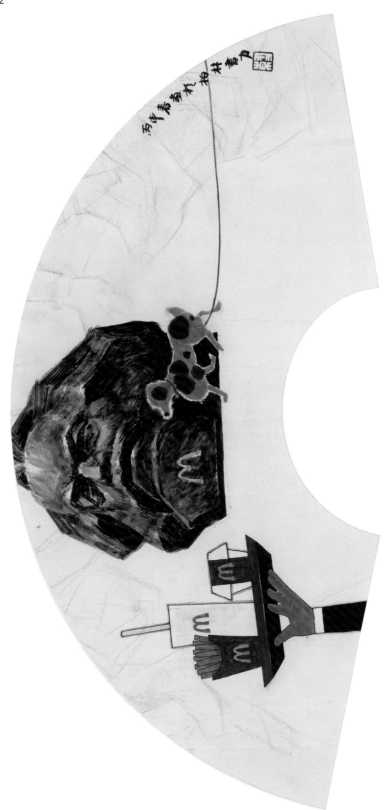

東歐街頭雕塑之一　2016年　63×30cm

柏林街頭所見，速寫也。

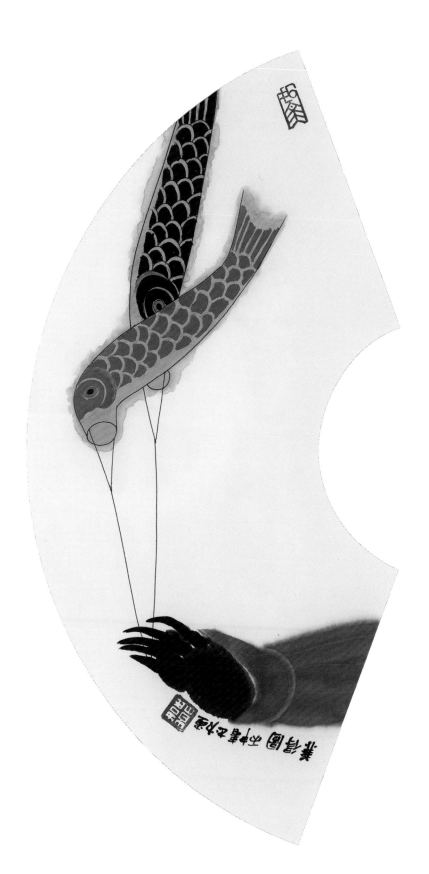

兼得圖　2016年　57×27cm

熊掌與魚兼得，只是人們的一種理想。

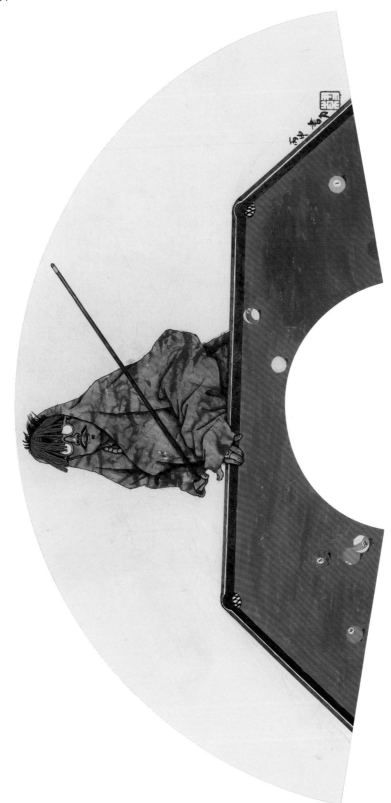

台球　2016年　63×30cm

昔日闊佬紳士們玩的台球遊戲，如今也放下身段，悄然普及到西藏的城鄉。此畫得益於一本外文攝影圖冊。

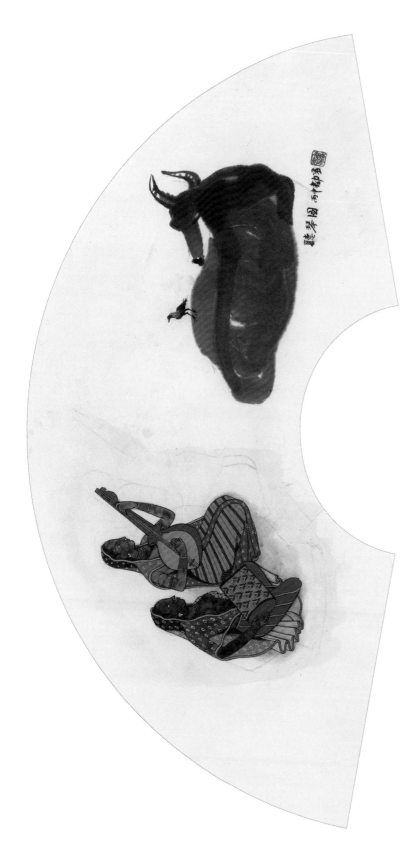

聽琴圖　2016年　63×30cm

「對牛彈琴」的成語內涵，也需與時俱行皆行地變變了，據說現在發達國家養牛場裡的牛聽得懂音樂，而且還喜歡聽聽莫扎特等古典作品，如此便能長得體形均勻肉質鮮美，而可賣大錢，不然作家老舍怎麼會在其作品中寫道「就是一條狗也得托生在北京城喊。」我看那裡裡的牛們更需要的是樹蔭與青草，至於歌舞總還在其次吧。

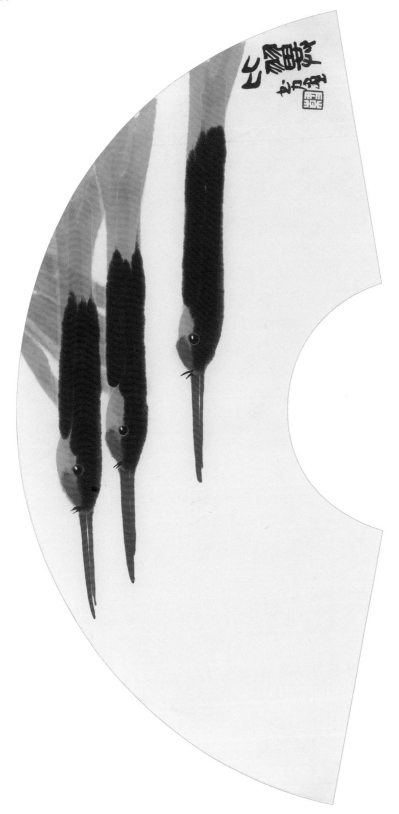

比翼　2017年　63×30cm

這是足以「減法」畫的黑頸鶴一家的翱翔英姿。

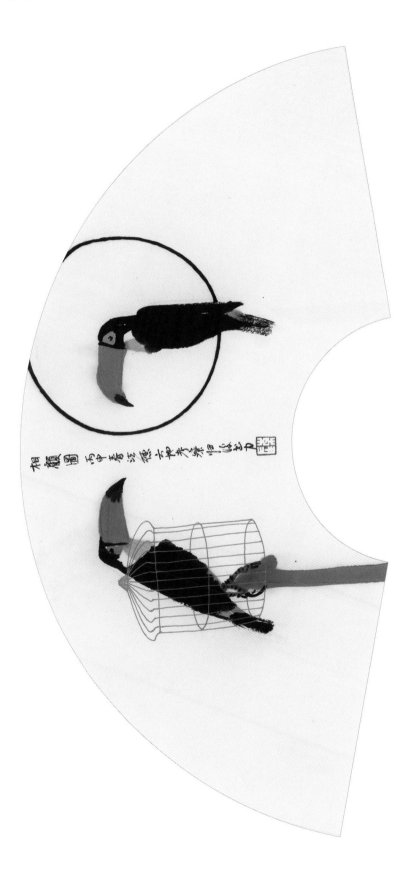

相顧圖　2016年　63×30cm

相顧無言，唯有淚千行……

鳥兒有那麼豐富的感情嗎？只有天曉得。

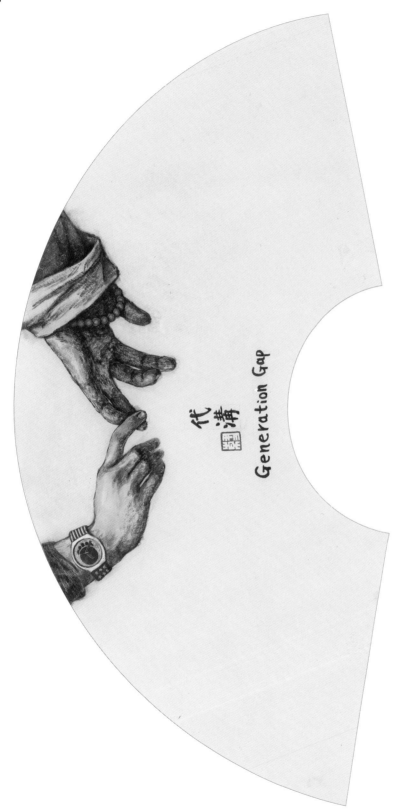

代溝　2017年　63×30cm

面對「代溝」的人們，除了無奈，還應多些理解與包容。

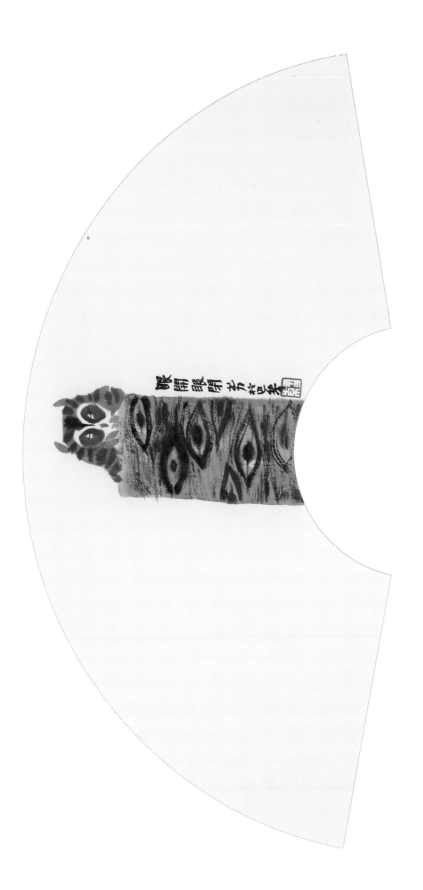

眼開眼閉　2016年　63×30cm

年齡越大，越要學會對許多事物睜一隻眼閉一隻眼。

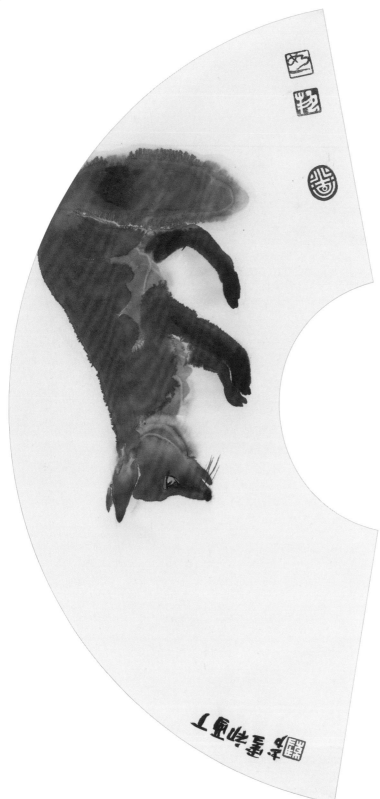

丁酉初雪　2017年　63×30cm

初雪，對北國的詩人與畫家來說，或許是創作蜜月的開始，而對這隻狐狸則另當別論了。

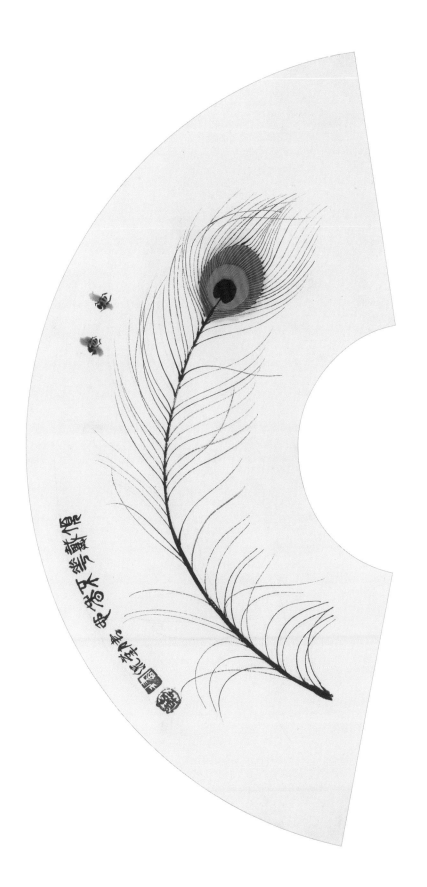

頂戴花不香　2017年　63×30cm

此花好看但不香，更無蜜可採。

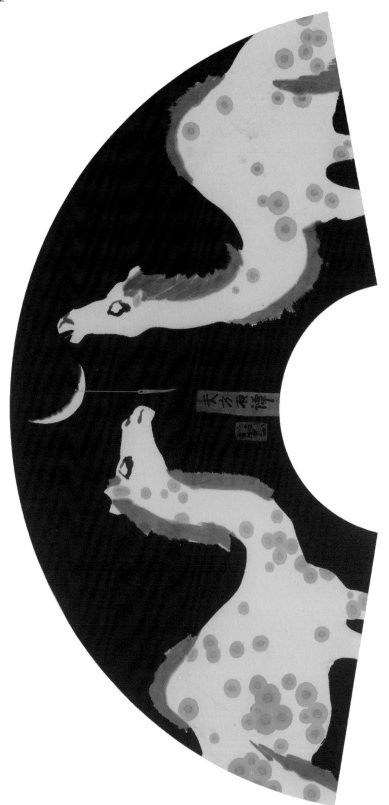

天方夜譚　2017年　63×30cm

這幅局畫受阿拉伯民諺啟發，讓駱駝穿禍針眼，只能是天方夜譚。

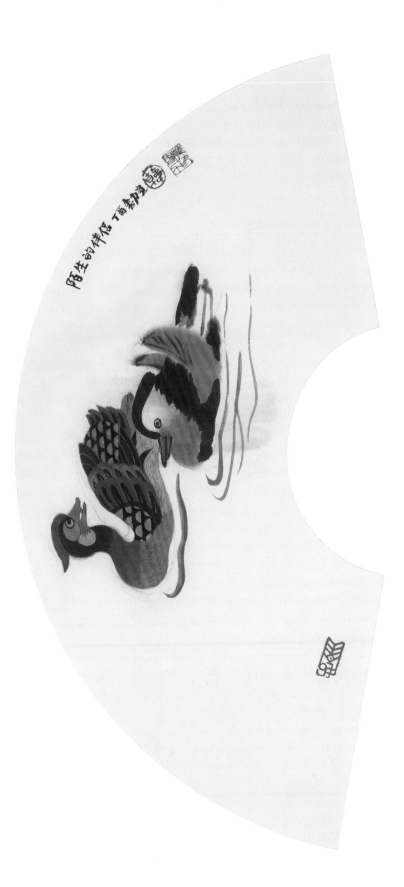

陌生的伴侶　2017年　63×30cm

僅就東方藝術而言，形式手法的差異性對比，有時也是蠻有趣味的。

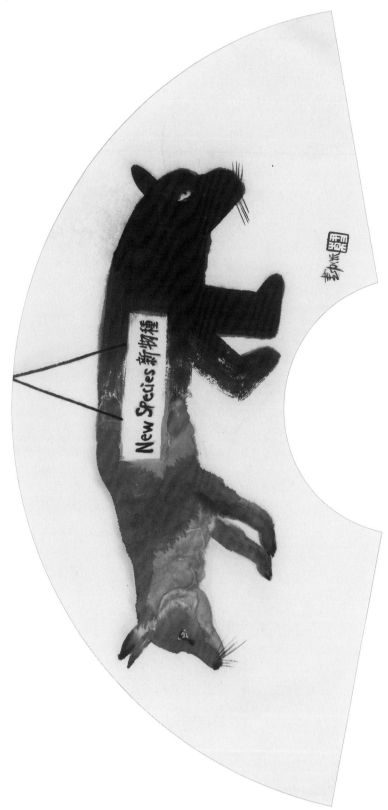

新物種　2017年　63×30cm

不懂外文如我者，往往對各類形象，色彩較為敏感，某年冬在紐約乘約乘出租車行駛在時代廣場附近，透禍晃動的車窗望見一家商店的招牌竟是一隻雙頭獸，怪模怪樣的。

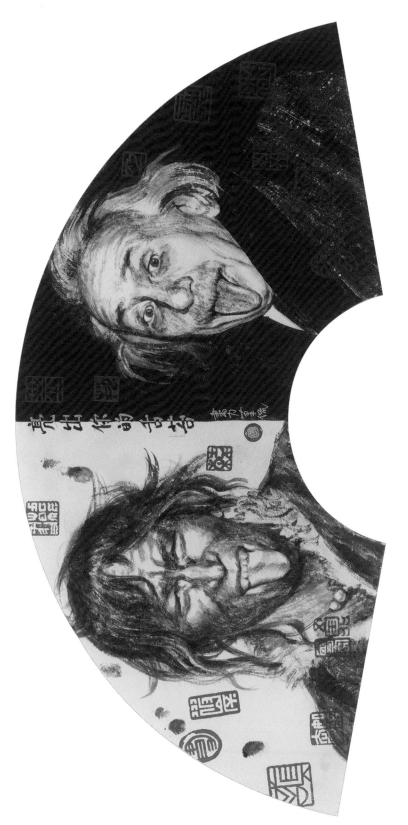

亮出你的舌苔　2017年　63×30cm

愛因斯坦這幅表情包的照片早已為世人熟悉。而藏族人同樣的表情包則鮮為人知。1973年我在西藏的農牧區畫畫時還能時見到。經請教，才知這是當地人對遠來客人，也包括對官員們的一種禮節，其中包涵著我對你的尊重和敬意。和願意真誠幫助你的內容，如今也成為一種表情記憶了。尚若刨根問底，則會追溯到歷史上佛本之爭與蒙古人進藏時忌憚當地人的驅魔詛咒。

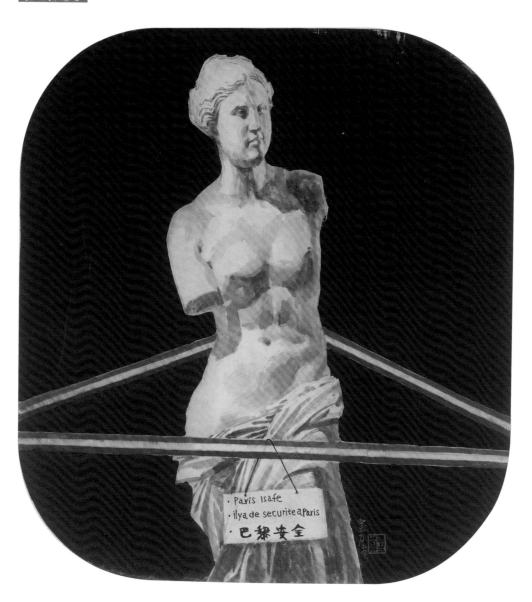

巴黎安全　　2017年　　45×45cm

2016年初，我在巴黎接國內友人電話時總被問及「巴黎安全嗎？」，
「巴黎很安全，局部時有警戒線。」當然還不會真的警戒到維納斯的
身邊。畫終歸是畫嗎？正如毛先生所言「須知這是作詩呀」。

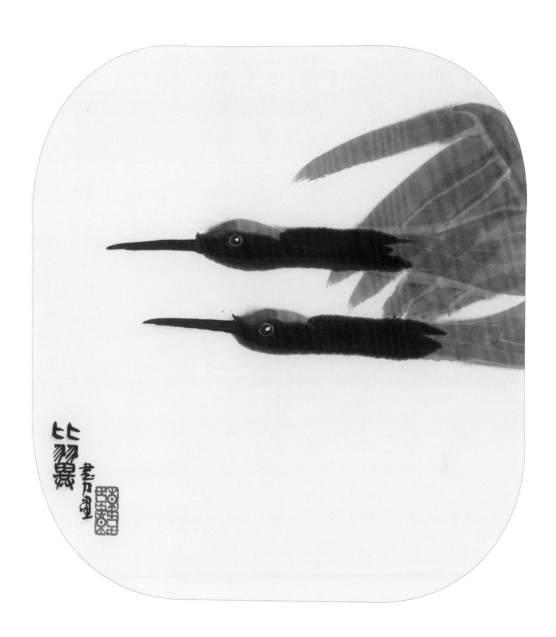

比翼　2017年　45×45cm

這幅團扇〈比翼〉，似乎比另一幅扇畫三隻鶴的〈比翼〉在審美上要
好些。

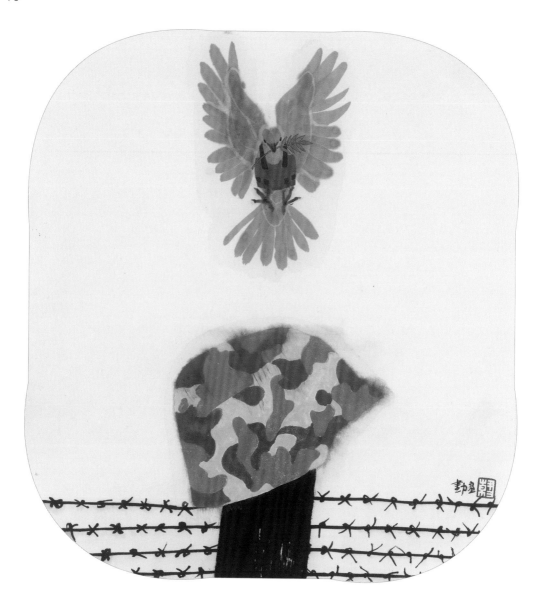

遲到的橄欖枝 2017年 45×45cm

遲到的橄欖枝，終於還是來了。和平萬歲！

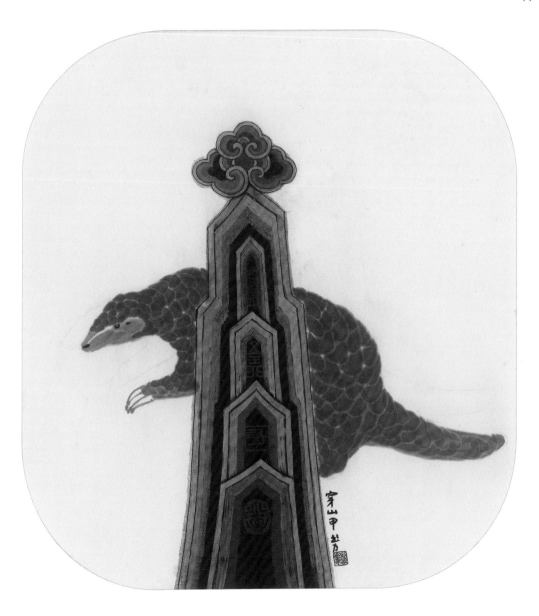

穿山甲　　2017年　　45×45cm

2017年春，我在澳門有個個展，旅澳期間，除了講座、接受採訪外，
便是逛僅有的幾家書局。一次在飯館等上菜，偶聽鄰座幾位食客大談
穿山甲滋味如何，令我一陣陣反胃。故回旅館畫了這幅穿山甲快跑！

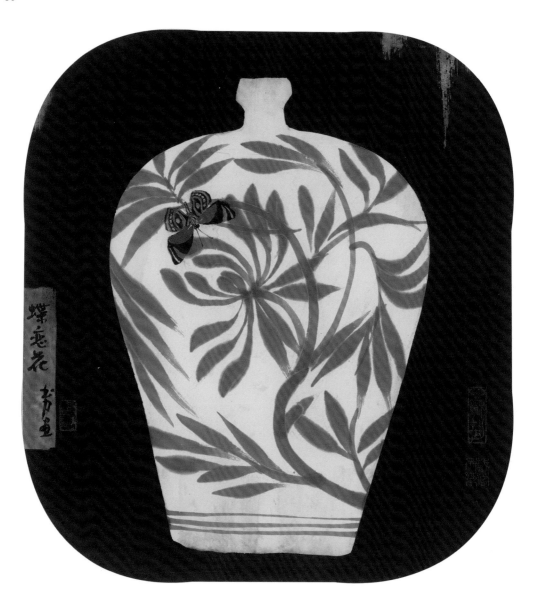

蝶戀花　　2017年　　45×45cm

宋瓶和彩蝶原本不該有什麼交集，但我也願胡思亂想地將它們安排在
一起。反正在畫室，在紙上一切我說了算！

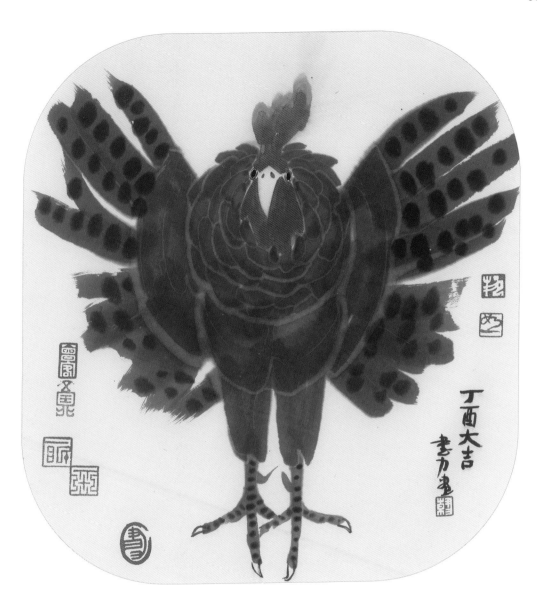

丁酉大吉　　2017年　　45×45cm

偶翻閱吳作人先生當年旅川時速寫，以水墨臨之。

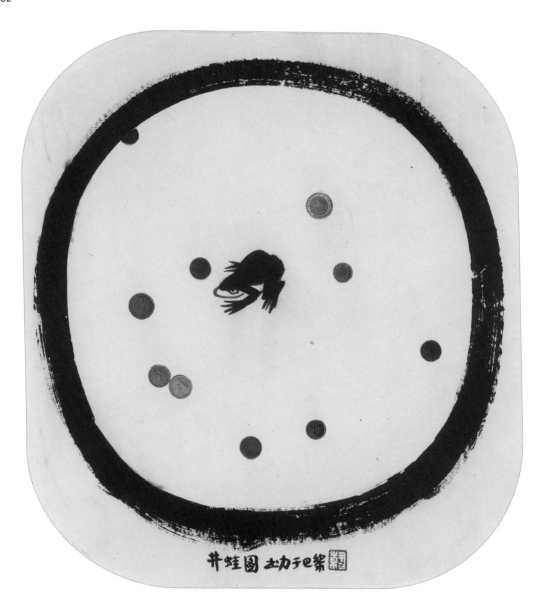

井蛙圖　2017年　45×45cm

多走些地方，便會發現這種類似現代迷信的景觀東西方南北地比比皆
是。

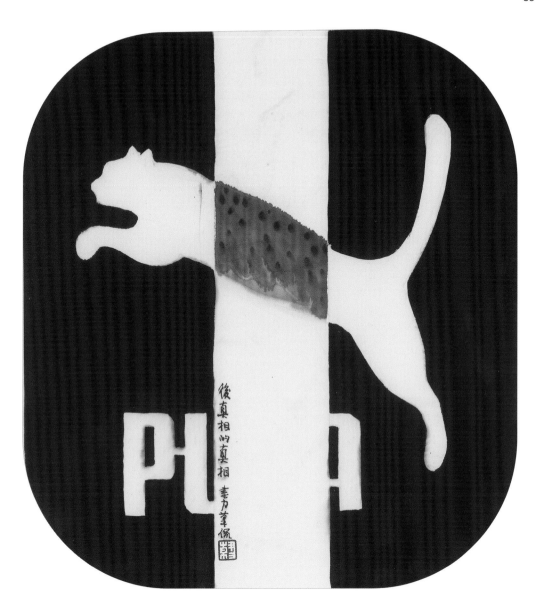

後真相的真相　2017年　45×45cm

「後真相的真相」這句拗口的話出自英國一位政治家的演說詞,且畫
畫看。

路漫漫　2017年　45×45cm

藏地轉經路上，尋常鏡頭。

東歐街頭雕塑之二　2016年　45×45cm

〈東歐街頭雕塑之二〉，浮世繪仕女為我所添。正所謂集古今、東西、男女於一身的現代雕塑藝術；可惜我動手能力太差，做不成雕塑，只會紙上談兵，反正也死不了人，無妨。

染指　2017年　45×45cm

找個題目，學學印度繪畫，小趣味。

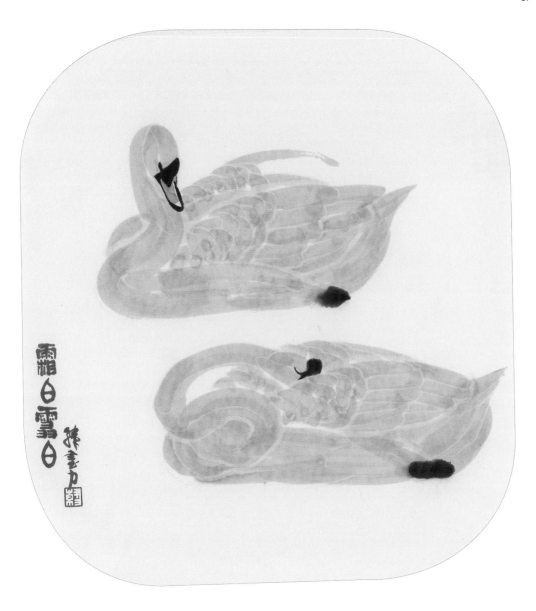

霜白雪白　2017年　45×45cm

我的老題材，老手段，壓縮在團扇中而已。

水清有魚　2017年　45×45cm

水清有魚，小趣味爾。

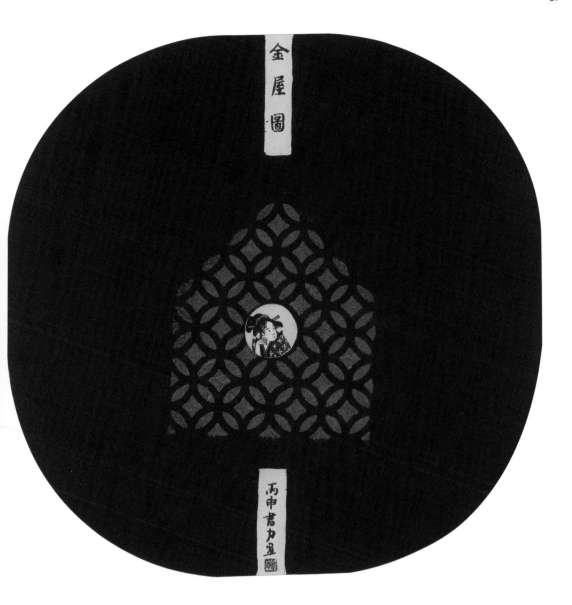

金屋圖　2016年　44×42cm

〈金屋圖〉，該畫是我完成的第四幅同一標題的變體畫。

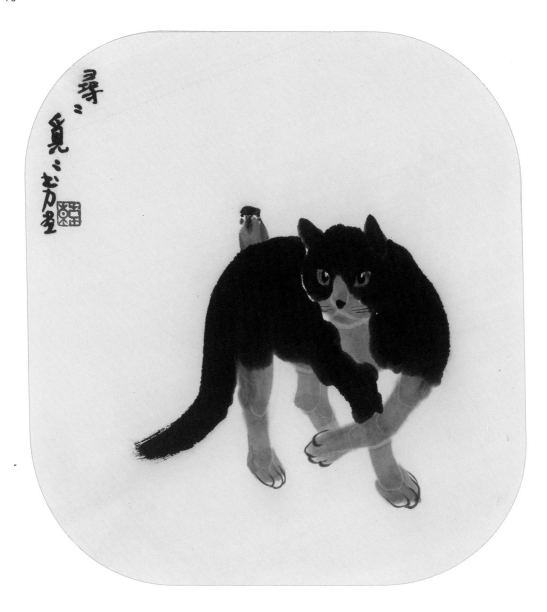

尋尋覓覓 2017年 45×45cm

聽鄰居說，他家的貓只吃罐頭食品，有時還上演貓鼠、貓雀遊戲，不
知這是不是一種異化。

陰晴圓缺　2017年　45×45cm

此幅是對南非特魯格國家公園的紀行，採用我習慣的黑地水墨手法。

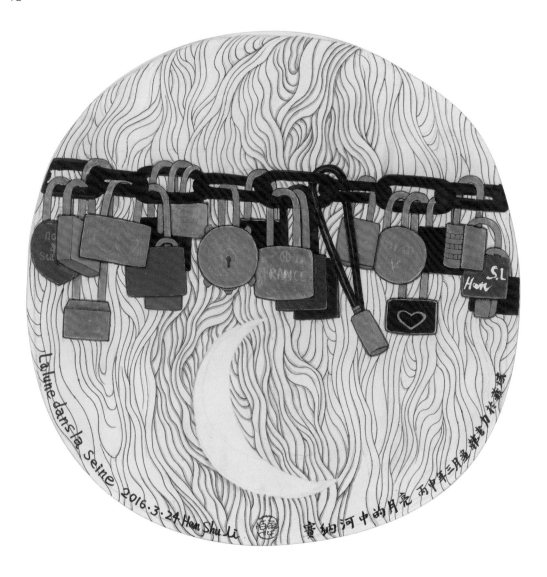

賽納河中的月亮　2016年　45×45cm

鏡中花，水中月，很美，又很虛幻。

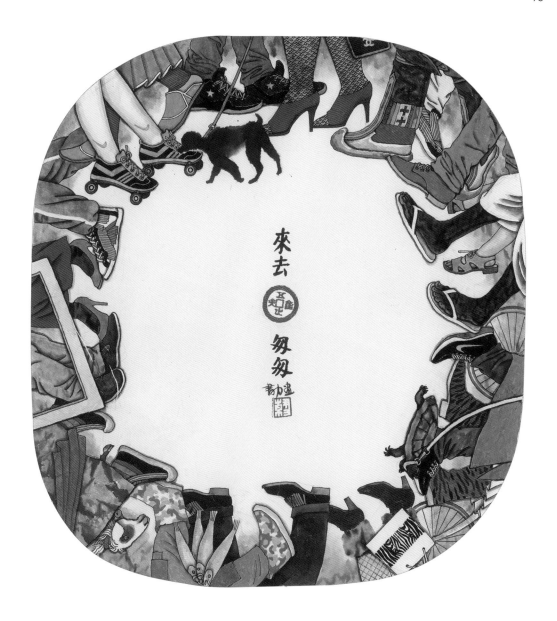

來去匆匆 　2016年　48×50cm

這幅小團扇，我居然用了15天會議午晚休息時間才畫完，可見我之愚，之鈍。

記得簽字蓋章後，我立馬請駐在對門的靳尚誼先生指教，他看到一圈急匆匆的各種腳，笑著調侃道「真接上地氣了。」又説這會兒該喘喘氣了吧！我答道：我只想聽聽馬玉濤的那首「馬兒啊，你慢些走」。

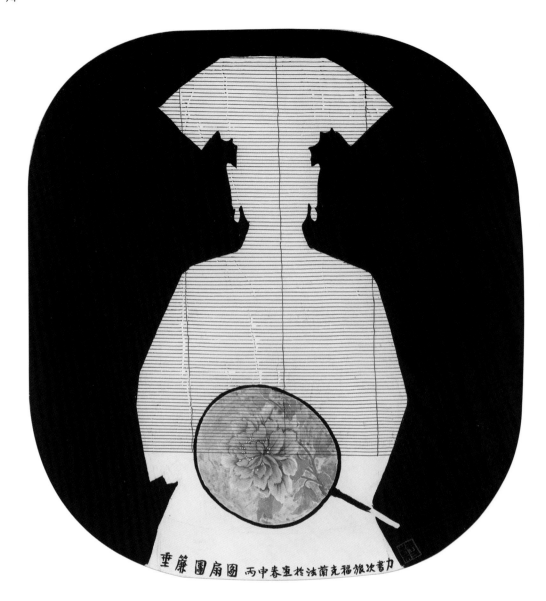

垂簾團扇圖　2016年　46×48cm

〈垂簾團扇圖〉完成於德國法蘭克福旅次；請觀者不必聯想，更不必
對號入座；好看就行，唯美而已。不必，也不可能讓一張小畫承擔小
說或歷史劇的重擔，拜託！

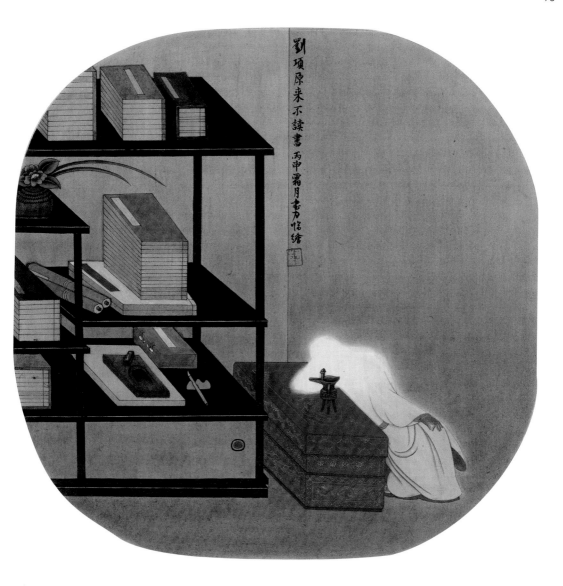

劉項原來不讀書　2016年　59×73cm

某年隨國家民委代表團參觀紐約大都會美術館，時限兩小時。不懂外
文也不會看導遊圖的我如沒頭蒼蠅般樓上樓下，忽東忽西地亂走亂
闖，在這幅漆屏風畫前我只剩下按一下快門的工夫了，弄得連作者是
誰也不知道。回到拉薩洗出照片，發現並不太清晰，聊勝於無吧。不
想，幾年後儲存的形象信息還是發酵成了這幅臨繪的〈劉項原來不讀
書〉。

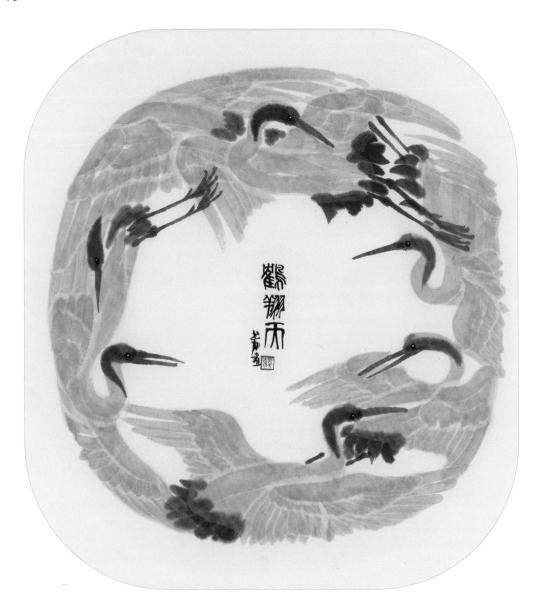

鶴翔天　2016年　43×46cm

此畫得益於東瀛刀的鞘飾圖案,因需一氣呵成,不然水痕墨趣的審美
就要打折扣;記得前後畫壞過幾幅,只留下這一幅團扇〈鶴翔天〉。

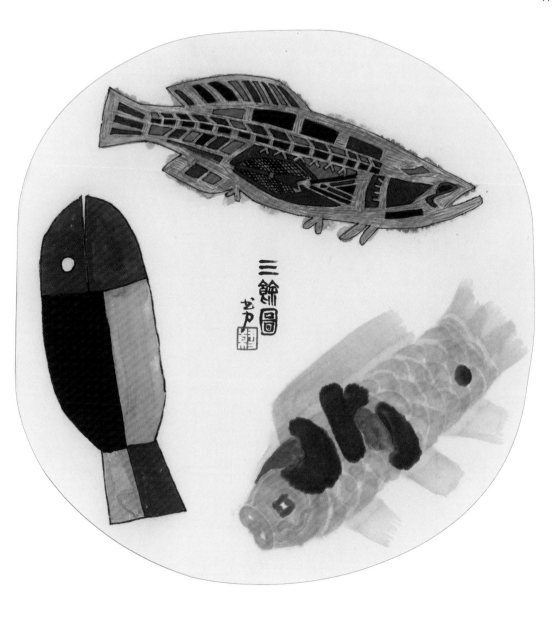

三餘圖　2016年　45×45cm

又是幾種文化組合體的循環往復。

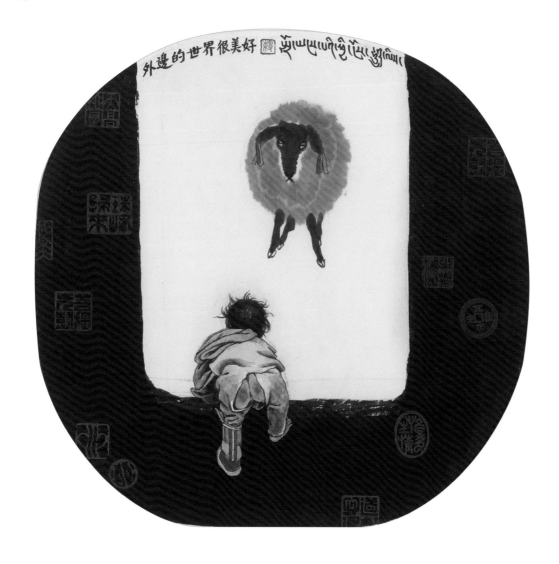

外邊的世界很美好　2016年　45×45cm

人老了易懷舊，我現在每每對四十多年前曾令我感動的高原現實生活
的情景，易發出表現的欲念。不知是否屬情感回歸所致？

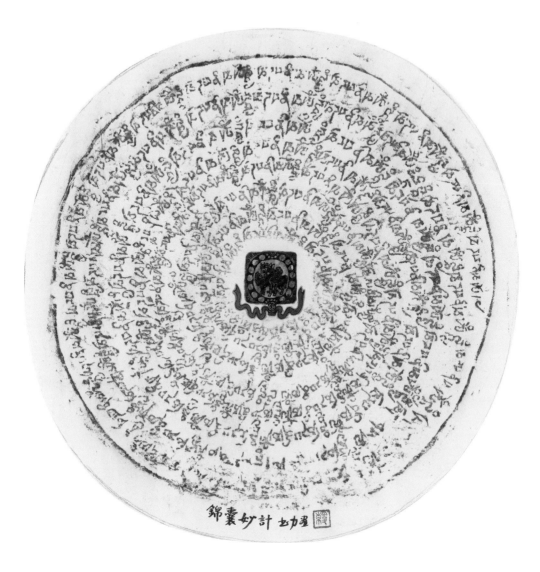

錦囊妙計　2016年　33×33cm

錦囊妙計,原只知道是一句成語,誰想兩年前在青海省博物館竟然有
幸目睹到唐代的錦囊實物;故畫此錦囊,拓出妙計,並請藏人辨識出
為某教派之經咒。而非馬三立老先生所抖出的包袱「撓撓」。

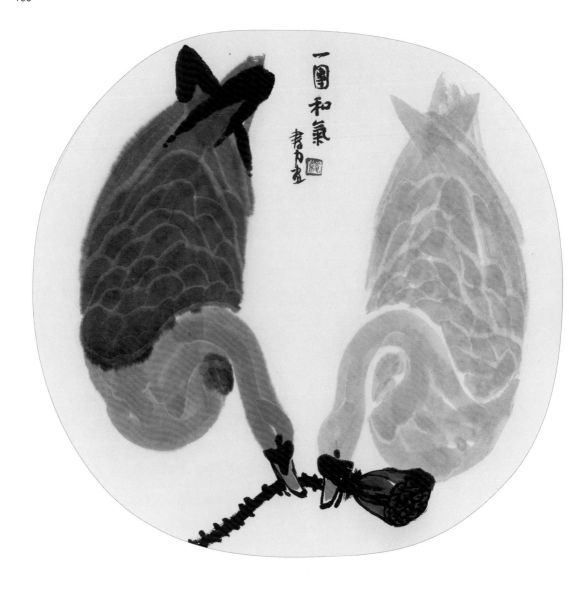

一團和氣　　2016年　　45×45cm

又是一幅年畫題材水墨為之的團扇。

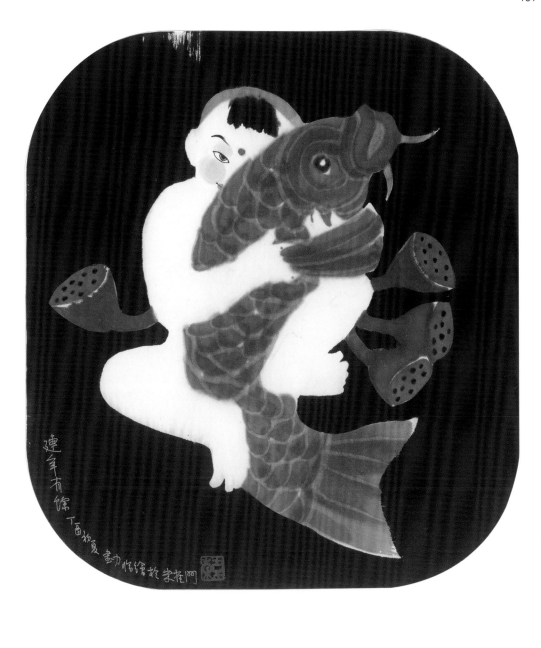

連年有餘　2017年　45×45cm

思路上與〈戲蟾圖〉相近似。此畫得益於去年在海外一家書店看到的
一本書的封面，以我的淺識，覺得應是一冊日本內容的書。（Didier
Decoin）故落款上我標明為臨繪。

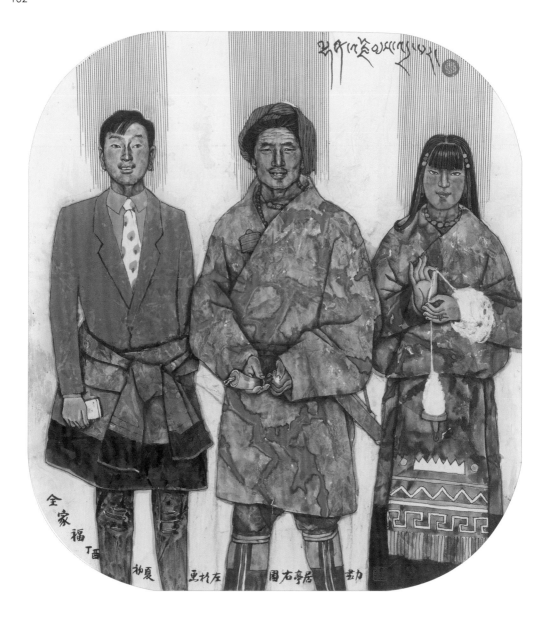

全家福　2017年　45×45cm

這是一幅表現今天西藏牧民生活的畫，一家兩代人，雖有觀念、習俗、穿著上的種種差異，但在「鏡頭」前還是很和諧的。

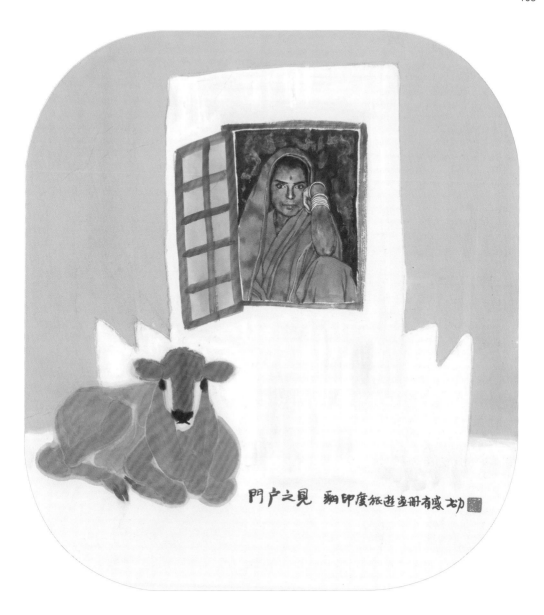

門戶之見　2017年　45×45cm

為照片臨摹之作，也算對天竺十日的憶往。二十多年前我畫過布畫
〈門戶之見〉，有幸為金志國先生收藏。

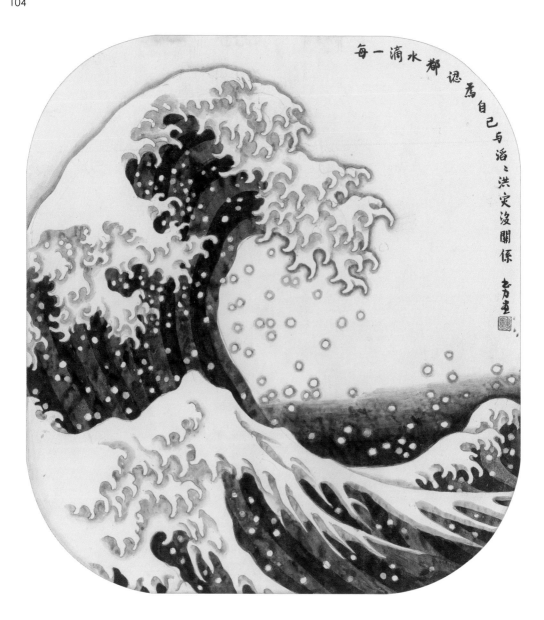

每一滴水都認為自己與滔滔洪災沒有關係 2017年 45×45cm

這標題是一句西方諺語，但它能讓人聯想與自責。就我的歷史知識和個人經歷而言，它能讓我聯想起希特勒上台時，德意志的舉國狂歡場面；聯想起日本裕仁天皇宣讀無條件投降書後，跪在皇宮廣場上那片黑壓壓的人群呆傻無望的表情；它能讓我聯想到十年浩劫中恐怖的「三忠於四無限」的紅海洋。儘管是被軍工宣傳隊指派，作為美院附中的一名學生，我畢竟用畫筆，用顏料參與了這些行徑。因此，我也是那場災難洪流中的一滴水。此畫借重於葛飾北齋的版畫名作，局部與色調作了必要調整，應屬臨繪。

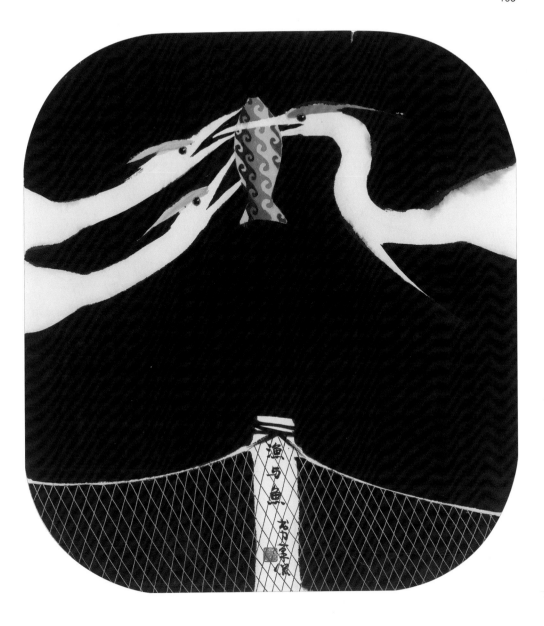

魚與漁　2017年　45×45cm

此畫近乎於看圖識字，無須贅言。

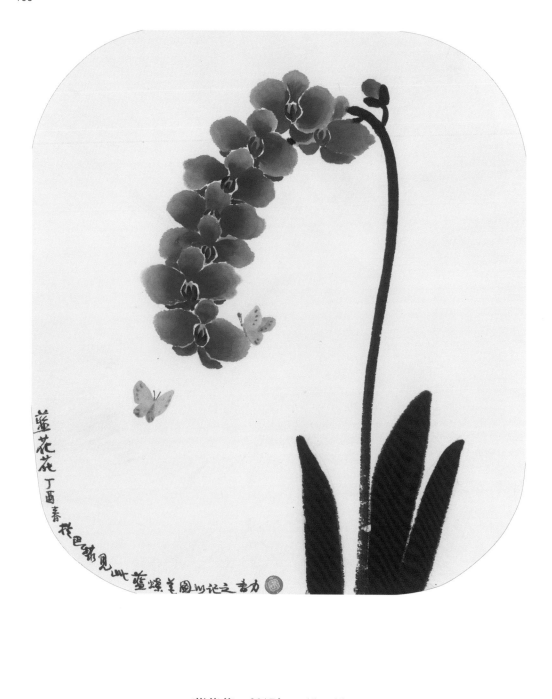

藍花花 2017年 45×45cm

藍花花為中國西北民歌的曲調，蘭蝶是歐洲新近培育出來的花卉品
種；如此，黃土高坡的花兒便與西洋淑女不期而遇了，郭蘭英那清純
高亢又 含一絲淒美的獨特聲韻，與蘭蝶那近乎夢幻般詭異般的色調，
都能讓我敬畏。故圖並題之。

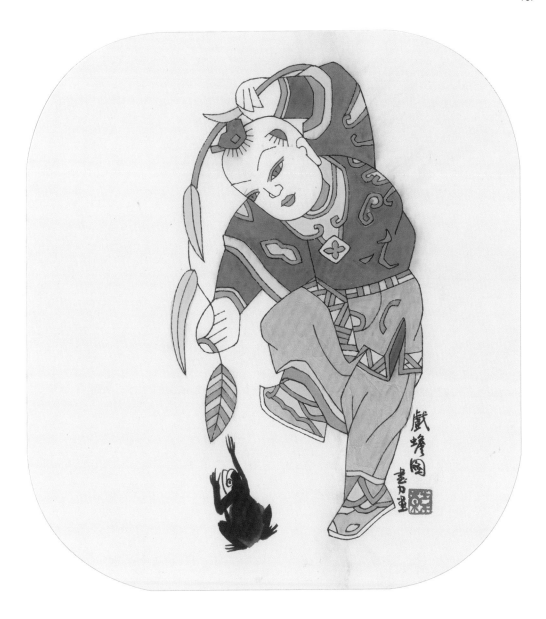

戲蟾圖　2017年　45×45cm

封曙光先生進藏采風時曾贈我一冊朱仙鎮年畫集，我很喜歡，時不時就要翻閱觀仰一番。這幅戲蟾圖里，我嘗試將所謂俗文化與所謂雅文化予以對接，其實這種摸索早在九年前我就開始了。

多事之秋談扇畫

　　已經很久沒有給《藝術家》寫稿了，但令我感動的是，每月之初我仍能從快遞員手中接到當月的《藝術家》與《藝術收藏＋設計》兩本沉甸甸的雜誌。就西藏的範圍內，我是它的第一讀者，然後我在西藏美協、西藏美術院的同事又紛紛借閱，接著又逐漸擴延到他們的朋友與他們所聯繫的藏漢族美術工作者之間興趣盎然的傳閱。往往要在外面繞上一年半載才會最終回到我的書房。

　　近三年來，半退卻不能半休的我，又先後陷入「西藏百幅新唐卡創作」與連續三年的「中國傳統唐卡藝術節」的組織協調與終評等工作中，用我自己的話叫做：掉進唐卡坑裡爬不上來了。如此，便使我從新舊兩個層面，兩種視野來客觀而深入地審視思索作為勉唐派、青孜派、噶瑪嘎赤派與久崗派正根正源的西藏唐卡藝術的歷史、現狀與未來走向的課題。儘管我在西藏生活已有四十三個春秋了，而在以往的創作中也曾融入或多或少的唐卡元素，但如此鄭重其事地探索唐卡、觀仰唐卡、走進唐卡，進而在西藏本土及幾大藏區廣交與深交唐卡畫師朋友，並從他們身上領略到「定力與靜氣」這些當下藝術圈內的稀缺資源，從而自覺或不自覺地近朱者赤，讓自己也能安靜些做事、單純些生活、濾掉些浮躁與低俗。不啻為一次求粥得羹的寶貴經歷。

　　以下，文歸正傳，向讀者朋友談談近年間我畫的一些扇畫小品，如同上個世紀九十年代我曾創作過的織錦貼繪小品一樣，都屬於無整塊時間而為的無奈之舉，但又同屬於彼時彼境用線條與色塊所記錄的心得與隨筆，抑或是胡思亂想的夢遊追憶也罷。

　　先說〈莫名圖〉這一幅，筆者年近古稀，幾十年來不知填寫過多少表格，便形成了對一切表格都懷有莫名的排斥與懼怕之心理，我不會上網，用手機也只進步到會發與會看中文信息，但我還是從廣播中聽到了「怎麼證明你媽是你媽？你是你本人？」的奇葩新聞，這條令人哭笑不得的提問句，不知讓多少老百姓，多少農民工兄弟跑斷腿磨破嘴。誠然，它該是漫畫家們命筆的題材，我在這裡用水墨語言來表現兩隻一問一答的小企鵝，只能算是搶了漫畫或卡通畫家的一口飯。

作為百姓中的一員，要生存，還想生存得適意一些、自我一些，就免不了要主動與被動的與外界打交道，也就免不了常常遇到種種莫名其妙鳥事鳥人。我以為如今人們往往並不敢完全相信自己的判斷能力了，即便是遇到了一加二等於三的事情，也要問問身邊人，或乾脆問自己一句「這靠譜嗎？」這是商品大潮之下，社會暫時缺失的誠信空白所至。而在筆者生存的西藏高原，尤其是在淳樸的農牧民之中，絕少有「這靠譜嗎？」的市場。

本世紀初的幾年冬季，筆者都有機會到喜馬拉雅山的北麓的幾個邊境縣去深入生活，去接地氣。人們，尤其是高原以外的人們，只有在這個時空中，才能深切感知什麼是高寒缺氧，才知道什麼是單調與重復，從而也才會從心底裡生出對世世代代繁衍生息於此的藏族同胞的敬畏情感。日短夜長的冬季，吃完晚飯，村寨裡的年輕人便早早匯聚到我們的駐地，來問長問短地打聽外面的世界，更是來唱歌，來吹鷹笛，來彈六弦琴，來宣洩他們多餘的精力與熱情。在這些人之間，我有著極大的安全感與幸運感，他們一個個都是那麼的勤勞、規矩、陽剛，甚而還有幾分靦腆。這幅〈靠譜〉和〈我們走過的路〉、〈桌球〉即是對那段生活的文化記憶。

〈新五牛圖〉、〈地球上的水是相通的〉、〈兼得圖〉、〈泰戈爾詩意圖〉、〈有餘〉等幾幅異質同構型的扇畫，在我來講均是屬於信馬由韁，想哪兒畫哪兒，手頭有什麼材料就拿來主義地試用一番而已，屬於讀文字或看圖片時的瞬間感慨一類，並無深意。

〈霧霾〉、〈杏花春雨〉屬於紙端偶然（不可控，非人工）出現某種效果後，「將就材料」而最終合成的作品。我是北方人，對霧霾、沙塵暴有體會，對駿馬秋風塞北有感受，但對杏花春雨江南的意境，對「雨巷水鄉」的認知幾乎為零。1967年冬筆者在重慶勾留串聯的一個月，1990年春節筆者在上海編書半個月的經歷，令我對南方的冬春不敢恭維，陰冷潮濕，幾天見不到太陽與月亮，並不愉快，更缺少詩意。這方面恐怕也是屁股決定腦袋，生於斯長於斯的南方朋友要斥我「線條太粗」。自然「杏花春雨江南」是老祖宗留下的文化遺產，人皆可用的「公器」，李可染先生

可以畫，我也可以畫。記得曾兩次進藏訪問講學的劉國松先生曾兩次題贈「畫若佈奕」給我，推想他若見到這類小品，應該能額首吧。還記得吳作人先生寫過「謀然後勝」的條幅行書，凡有過創作實踐經驗的人都不會簡單化的將這兩句話看成對立，而會看是相得益彰。我以為世間多數畫家，多數作品在命筆之前應該是謀然後成，應該是意在筆先的。這個謀，這個意，應該包括畫家自身的教養閱歷，文化積累，個性才情等諸多畫外之物的疊加與支撐。

自從1985年春隨中國美術家代表團首訪巴黎至今，我竟又先後十幾次因辦展、訪問、講學等原因到訪過這座溫柔富貴且高雅的藝術之都。遺憾的是，多事之秋的近幾年，暴恐分子連連在這座美麗的城市製造恐怖事件，讓近百名無辜者頓失生命；今年暴恐分子又先後在美國邁爾斯堡市及法國尼斯實施喪心病狂的殺戮，加之他們在西亞與中東幾乎天天都在實施的爆炸、斬首、人體炸彈等惡行，不能不令所有的人們要問：這些人類公敵怎麼了？！他們到底想幹什麼？！是什麼環境、什麼因素催生出這樣一批妖孽？！但要回答與解決這些問題，恐怕只有政治家及聯合國秘書長莫屬。作為一名畫家，我的是非觀念與憂患意識，只能通過這小小畫幅中的勾勒點染來發出我的聲音。如〈我們比仇恨強大〉、〈矛‧盾〉、〈該控槍了〉等幾幅。我相信，它們能夠引起讀者朋友的共鳴，儘管其中個別畫面有欠雅馴，我祈望有視覺潔癖的讀者朋友能予寬容。行筆至此，我想到上世紀一位政治家就人口問題說過的一句名言：「人類應該控制自己」。和佛教上的經典箴言「眾生平等」。地球就這麼大，而離他毀滅尚需多少億年，這期間，總要給獅子、鯨魚、老虎、大象、氂牛、麻雀、烏鴉、蝴蝶、樹木、花草、糧油作物等等其他生靈應有的生存繁衍的空間吧。因此，敬畏與善待眾生，別把最後的孤獨留給人類自己，是地球上的每個人必須面對的嚴酷現實。聽說現在地球上每天都有若干種生物徹底消失，但願這不是危言聳聽，但願我的〈該控槍了〉不是杞人憂天。

地球村這個詞的產生，說明瞭國家、種族乃至人與人之間的物理距離越來越近了，這當然要借助科學昌明的便利。如今地球村的芸芸眾生們似

乎全被推擠進一條看不見的快速通道：快餐、閃婚、胎教、起跑線、競爭、滴滴、菜鳥、山寨、網購等詞彙，充溢著多數人的生活內容，加之手機、電腦與互聯網的快速普及，於是我們眼前的景觀往往是冷漠的家人，陌生的芳鄰，匆匆的路人與集體無意識的奔波。於是乎便有了這幅〈來去匆匆〉的團扇小品，細心的讀者會在這一圈輪回般行色匆匆的人群中找到自己及自己的親朋好友的影子，只是誰都找不著北。作為畫者，這回我不僅是在觀察與表現他們、她們、與它們，我也畫上了我自己，就是其中提著畫框，腳穿布鞋四顧茫然的那個人。

　　老話裡常講：文武之道，一張一弛。在緊張、忙碌和浮躁的當下，包括筆者在內的人們，不妨坐幾天賀友直先生的〈冷板凳〉，靜靜思考一下：我們生活的目標可否少些盲從而多些本真與自我；我們生活的情狀可否從容些，再從容些；我們生活的節奏可否慢些，再慢些，以等等靈魂。

2016年拉薩

國家圖書館出版品預行編目資料

百扇圖集 / 韓書力繪畫 . -- 初版 . --
臺北市：藝術家，2017.08
112 面；17.1×24 公分
ISBN　978-986-282-202-9（平裝）

1. 中國畫 2. 扇面 3. 畫冊

945.6　　　　　　　　　　106014488

百扇圖集

繪著 / 韓書力

發行人 / 何政廣
總編輯 / 王庭玫
執行編輯 / 洪婉馨
美術編輯 / 廖婉君
出版者 / 藝術家出版社
地址 / 台北市金山南路（藝術家路）二段 165 號 6 樓
電話 / 886-2-23886715
傳真 / 886-2-23965707
Email / artvenue@seed.net.tw
網址 / www.artist-magazine.com
劃撥帳號 / 藝術家出版社 50035145

總經銷 / 時報文化出版企業股份有限公司
地址 / 桃園市龜山區萬壽路二段 351 號
電話 / 886-2-23066842
南部區域代理 / 台南市西門路一段 223 巷 10 弄 26 號
電話 / 886-6-2617268
傳真 / 886-6-2637698

製版印刷 / 欣佑彩色製版印刷股份有限公司
初版 / 2017 年 8 月
定價 / 新台幣 320 元

ISBN　978-986-282-202-9（平裝）
法律顧問　蕭雄淋